〈近代〉

林散之書法

〈行草書〉

月刊 書藝文人畵 法帖시리즈 **48** 임산지서법

研民 裵敬奭 編著

月刊 書藝文人畵

林散之에 대하여

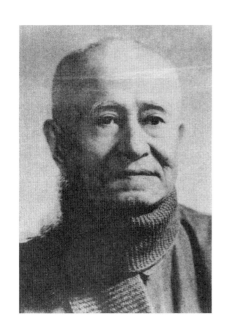

林散之는 淸末 德宗때 光緖 24년(1898년) 음력 10월 7일에 태어나 1989년 12월 6일에 사망하여 92세를 살았던 사람으로 江蘇省 江浦縣 烏江鎭의 江家坂村에서 가난한 어부의 아들로 태어났다. 불우한 환경과 정치적으로 1912년 淸이 몰락하고서 中華民國이 건국되고 다시 중국이 毛澤東의 통일까지 격동의 시기를 거치면서 치열한 서예술을 발전시키고 공헌하여 결국 近代의 草聖으로 추앙받는 위대한 서예가이다. 號로는 三痴, 散耳를 사용하였다.

환경적으로 그가 태어나고 자란 烏江은 楚와 漢이 다투던 유명한 곳으로 文風이 왕성하고 역사적, 문화적 수준이 높고 깊은 지방이었다. 唐代의 시인인 張藉와 宋代의 張孝祥, 淸代의 戴木孝 등이 이곳 출신이기도 하다. 이러한 문화적 환경이 저변에 깔리어 그에게도 큰 영향을 미쳤다. 그의 일생을 크게 구분해 보자면 고향에서 가난 속에서도 가정을 돌보며 동년배들과 공부하던 소년기와 16세때부터 서예와 학문에 깊이 공부하던 청년기와 32세 이후 위대한 예술가인 黃賓虹에게서 공부하던 중년기와 창작에 전념하고 서예술관련분야의 정치에 헌신했던 노년기로 나눠볼 수 있다.

그는 어릴적부터 천부적인 예술방면에 소질이 있었다. 그가 어린 열살때 친척의 집에서 큰 벽에 밤에 몰래 그림을 그려놓은 일화도 있다. 젊을 때 그는 元代 黃大痴, 淸代의 王二痴를 흠모하여 스스로 號를 그와 더불어 "三痴"라 짓기도 하였다.

그의 학서과정을 보면 어릴 때 가난을 해결하고자 景德鎭에서 도자기에 그림을 그리며 생활에 힘쓰면서도 학업에 애쓰던 이후에 16세때 고향의 친척이었던 范培開에게서 공부를 본격적으로 하게된다. 이때 포세신(包世臣)의 안오집필법(安吳執筆法)을 익히고, 唐碑를 공부했다. 이후 20세때부터는 장율암(張栗庵)에게서 깊이 있게 晉과 唐을 익혔는데 이때 저수량, 미불 등을 익혔다. 그리하여 그의 서풍은 二王의 風格에 깊게 들어가게 되었다. 이때의 기본이 평생의 기초가 된 것이다. 30세 전후에 그는 장율암(張栗庵)의 소개로 당대의 걸출한 서화가요 학자였던 황빈홍(黃賓虹)을 만나게 되는데 上海에서 그는 書, 畵, 金石, 詩, 文字學 등을 배웠고, 오필칠묵(五筆七墨)의 비밀과 서예술의 創新에 눈을 뜨게 되고 크게 진보하게 되었다. 이후 삼년만에 고향에 돌아와 문을 걸고 열심히 각고의 노력을 기울였는데, 이때 모든 歷代書法을 깊이 있게 임서하여 그 속의 장점과 단점을 파악하고 자기만의 특색과 가치를 세우기 시작하였다.

한편 고향에서 큰 재앙이 발생할 때마다 앞장서서 해결하여 큰 공헌을 세워 칭송을 받았는데 사회 활동면에서도 백성들을 위한 큰 애정을 가진 인물이었다.

그는 중국의 큰 혼란기 속에서도 역경을 이겨내고 묵묵히 예술혼을 피웠는데, 毛澤東에 의해 중국이 통일되면서 江浦縣에서 人民代表가 된 것을 시작으로 1952년 安徽省의 常務委員을 거쳐, 1956년에는 文敎科長과 1959년에는 江蘇省의 政協委員으로 활동했다. 그는 인품이 고아하였기에 항상 가장 먼저 중요한 위치에 중용되었는데 1963년에는 江蘇省國畵院의 任專業畵師가 되어 후진교육과 창작연구에 심혈을 기울이기도 하였다. 1973년 이후에는 건강이 쇠퇴하였으나 끊임없이 창작을 이어갔고, 90세인 고령에도 불구하고 거대한 초서작품인 〈看長江大

橋工程〉 등을 북경에서 전시하여 큰 호평을 받았다. 이때 이미 그는 사람들로부터 圓滿한 경지의 成佛이라고 불리었다. 1989년 92세의 나이로 사망하기 전에 작은 종이 두장에 "生天成佛"이라고 썼는데 최후의 작품이 되었다. 그가 죽자 수많은 사람들이 그의 탁월한 예술 세계와 애국심을 추모하기도 한 인물이다.

그의 서예술 및 書論에 대한 성취도는 높은데 그는 전서, 예서, 해서, 행초서 모두 능하지 않은 것이 없었지만 행초서에서 가장 뛰어난 성취를 이뤘다. 우선 전서, 예서는 당대 전서의 대가였던 그의 스승 黃賓虹의 영향이 절대적이었다. 그에게서 익힌 金文大篆은 靈性이 깊었다. 沈着遒勁하고, 綫條의 힘이 강하다고 평가하고 있다. 해서는 그가 젊을 때 唐楷에서 시작하여 후기에는 北碑를 적지않게 공부하였다. 그도 평소에 가르칠 때에 항상 "해서를 먼저 이루고, 그 다음 행서, 마지막으로 초서를 익혀야 한다"고 강조하였다. 그가 쓴 해서는 精致하고 用筆은 沈着挺勁하며, 결체는 參差錯落하여 미끄러지는 기운이 없었기에 근엄한 書風을 이루고 있다. 특히 40년대에 작품인 〈跋趙孟頫書〉와 1963년도의 〈愛廬詩〉의 작품은 수준 높고 한차원 높은 결구를 이루고 있다. 그는 이미 유공권, 저수량, 조지겸 등을 두루 정통하고 있었던 것이다. 행초서는 그가 가장 즐겨하고 깊이 있었던 것으로 그의 글은 綫條가 상쾌하며, 堅挺하며, 提安과 挫가 분명하였기에 공력이 깊고도 농후하여 자기만의 성숙한 서풍을 이뤄냈다. 그의 작품에는 전반적으로 원만하면서도 자연스럽고 平淡한 풍치를 느낄 수 있다. 그를 평가할 때는 "留, 圓, 平, 重, 雅"의 집결이라고 하는데 이는 결국 전통적 기초위에서 이뤄낸 拙朴과 성정의 合蓄을 엿볼 수 있는 것이다.

그는 항상 "新意는 法度에 근간을 두어야 하는데 중요한 法度를 버리고 새 뜻을 드러내려고 하는 것은 새로운 뜻이 아니다"고 하였다.

각 서가들의 평가도 매우 많은데 조서성(趙緖成)은 이르기를 "일생을 애국애민하고, 정정당당하였으며 진실한 일생을 살며 正과 善을 추구한 분"이라고 하였고, 또 진진렴(陳振濂)은 "선생의 글씨는 억지스러움이 아닌 자연스러운 것으로 힘과 澁氣의 변화로써 운치가 있는 노래를 들려주었다"고 하였다. 양길평(楊吉平)은 "현대의 서법, 필법, 능묵법의 잘못된 전형을 타파하고 새롭게 혁신을 일으킨 초서의 큰 스승이었다"고 하였다. 화해경(華海鏡)도 "林散之는 그 초서의 선조, 성격, 독특한 묵법 등으로 玄妙함을 드러내었고, 蒼勁, 淸潤한 예술효과를 이뤄낸 일대의 宗師로서, 이미 당대의 草聖이며 千年 중국의 10代에 속하는 걸출한 서예가의 한 분이시다"고 추앙하였다. 또 태백지(態百之)는 "林散之의 초서는 圓渾瘦勁하고 盤曲環轉하여 신비함이 드러난다. 절주미가 분명하고, 枯濕의 상호분포가 적절히 섞여 濃淡에 큰 성취를 이뤄냈다"고 하였다.

어지러운 近代 격동의 시대에 환경을 이겨내고 불굴의 자세로 서예술에 큰 공헌을 하여 결국 草聖으로 추앙받게 된 林散之의 작품을 한번쯤 들여다 보면서 우리들은 어떤 자세로 서예술에 접근하고 創新하여야 할 지를 생각할 필요가 있다고 여기면서 좋은 기회가 되었으면 한다.

目　次

林散之書法（行草書）

1. 張繼 詩 楓橋夜泊

月落烏啼霜滿天，江楓漁火對愁眠。姑蘇城外寒山寺，夜半鐘聲到客船。

楓橋夜泊 四月 散之

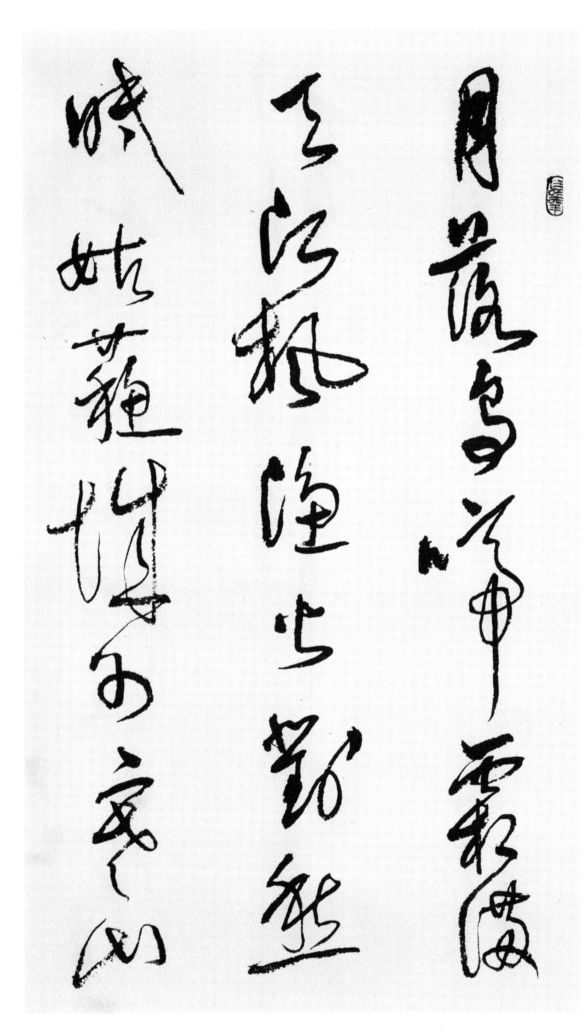

月 달 월
落 떨어질 락
烏 까마귀 오
啼 울 제
霜 서리 상
滿 찰 만
天 하늘 천

江 강 강
楓 단풍나무 풍
漁 고기잡을 어
火 불 화
對 대할 대
愁 근심 수
眠 잠잘 면

姑 시어머니 고
蘇 깨어날 소
城 재 성
外 바깥 외
寒 찰 한
山 뫼 산

寺 절사

夜 밤야
半 절반반
鐘 쇠북종
聲 소리성
到 이를도
客 손객
船 배선

張 펼장
繼 이을계
楓 단풍나무풍
橋 다리교
夜 밤야
泊 배댈박

四 넉사
月 달월
初 처음초
旬 열흘순
左 왼좌
叟 늙은이수

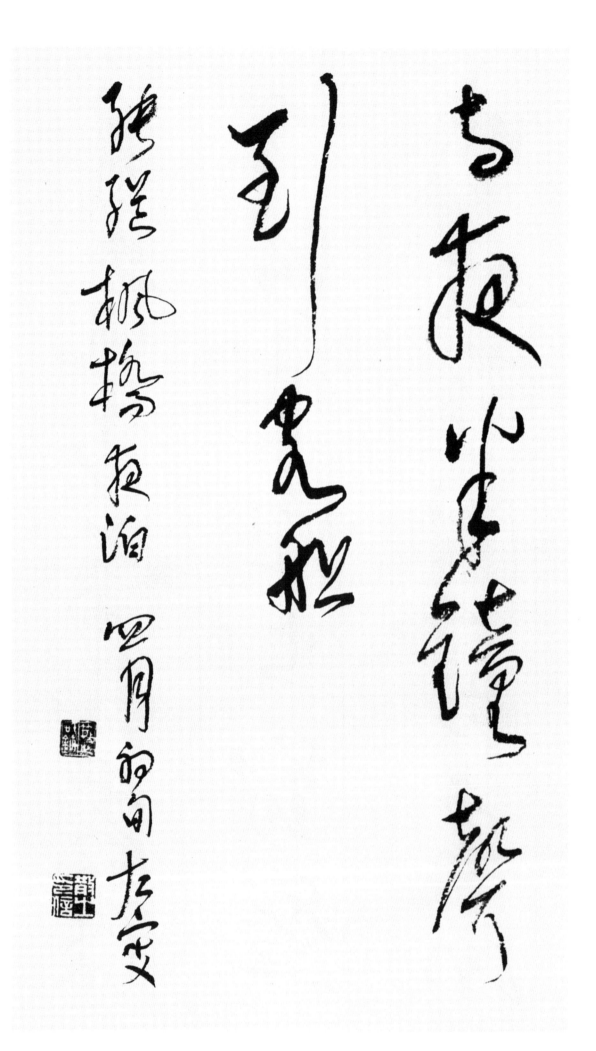

朝 아침 조
辭 물러날 사
白 흰 백
帝 임금 제
彩 채색 채
雲 구름 운
間 사이 간

千 일천 천
里 거리 리
江 강 강
陵 능 릉
一 한 일
日 날 일
還 돌아올 환

兩 둘 량
岸 언덕 안
猿 원숭이 원
聲 소리 성

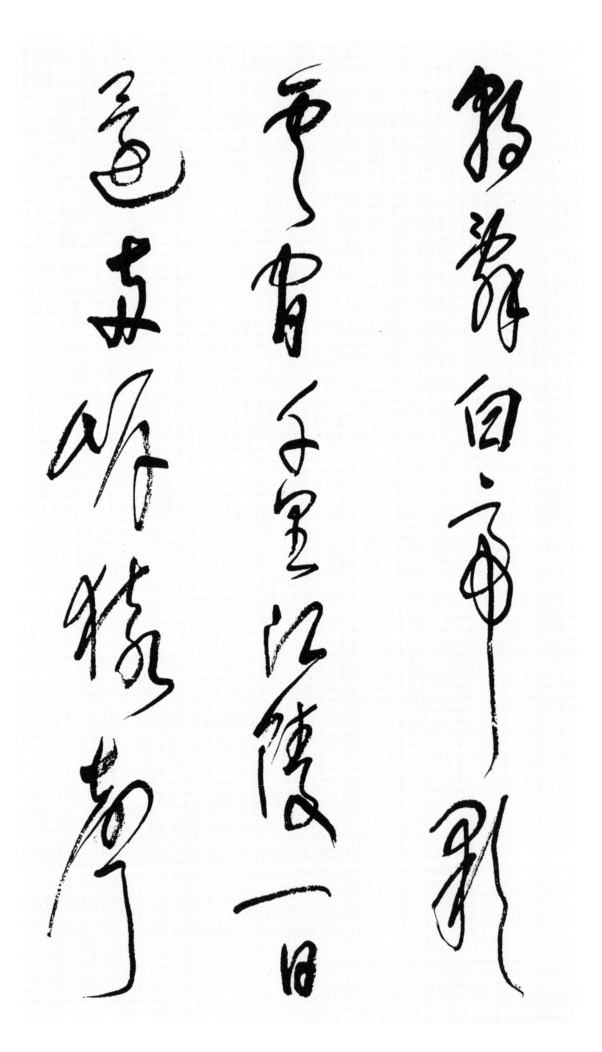

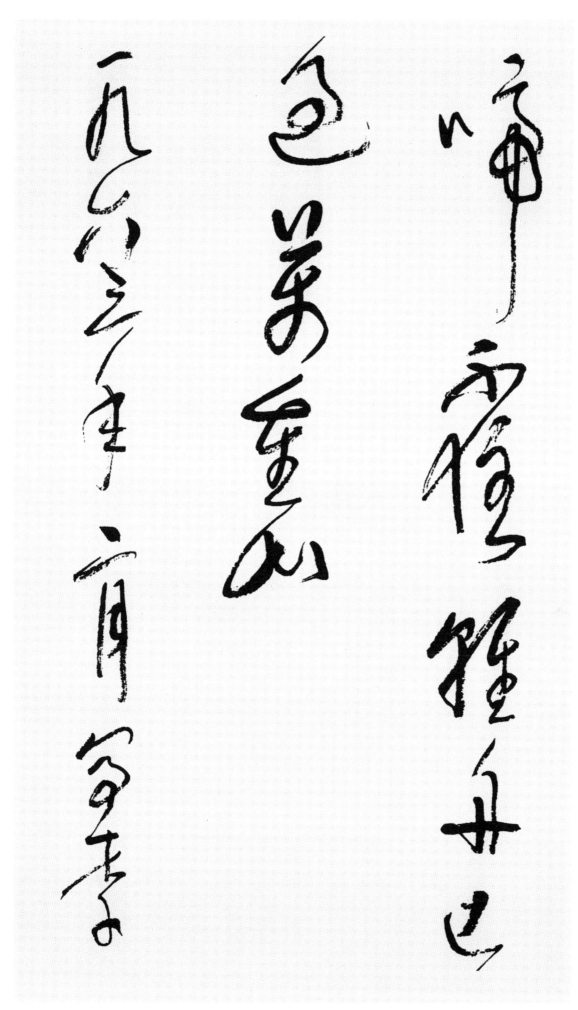

啼 울 제
不 아닐 부
住 머무를 주

輕 가벼울 경
舟 배 주
已 이미 이
過 지날 과
萬 일만 만
重 거듭 중
山 뫼 산

一 한 일
九 아홉 구
六 여섯 륙
三 석 삼
年 해 년
二 두 이
月 달 월

寫 쓸 사
李 성 리

靑 푸를 청
蓮 연꽃 연
朝 아침 조
發 필 발
江 강 강
陵 능 릉
一 한 일
首 머리 수

烏 까마귀 오
江 강 강
林 수풀 림
散 흩어질 산
耳 귀 이

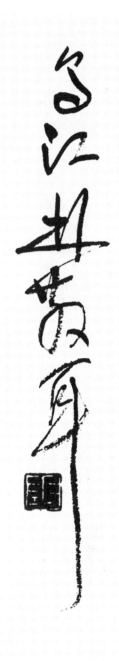

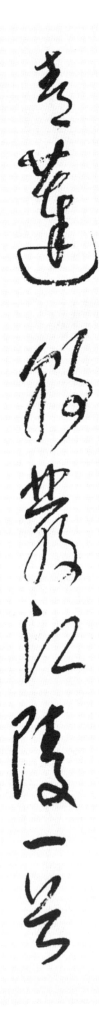

3. 杜甫詩 秋興八首中其一首

夔府孤城落日斜 每依南斗望京華 聽猿實下三聲淚 奉使虛隨八月槎 畫省香爐違伏枕 山樓粉堞隱悲笳 請看石上藤蘿月 已映洲前蘆荻花

杜工部秋興八首之一 江上老人散之

夔 조성할 기
府 관청 부
孤 외로울 고
城 재 성
落 떨어질 락
日 해 일
斜 기울 사

每 매양 매
依 의지할 의
南 남녘 남
斗 별이름 두
望 바랄 망
京 서울 경
華 화려할 화

聽 들을 청
猿 원숭이 원
實 열매 실
下 아래 하
三 석 삼
聲 소리 성
淚 눈물흘릴 루

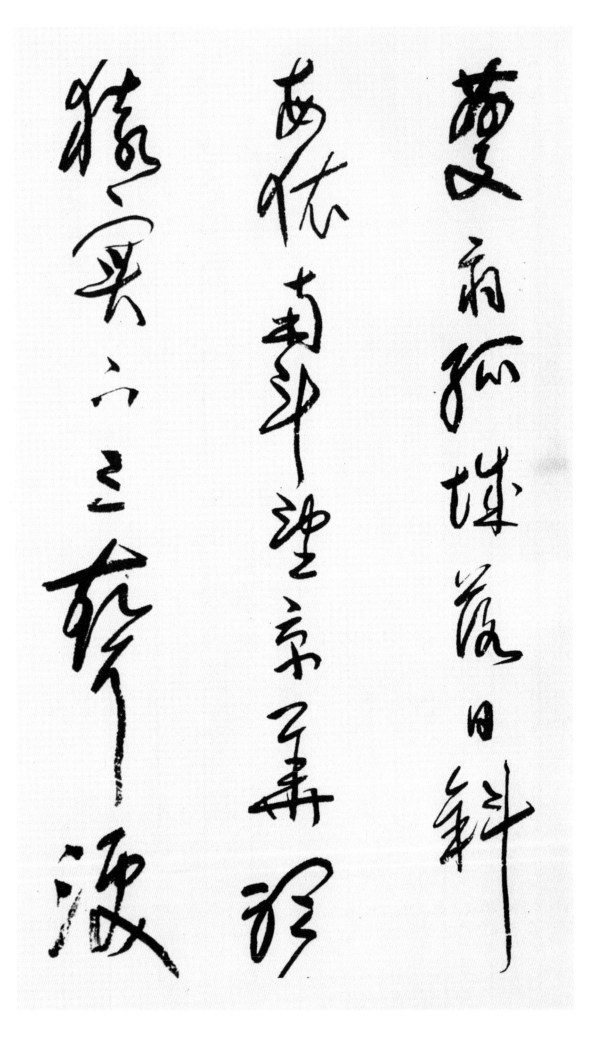

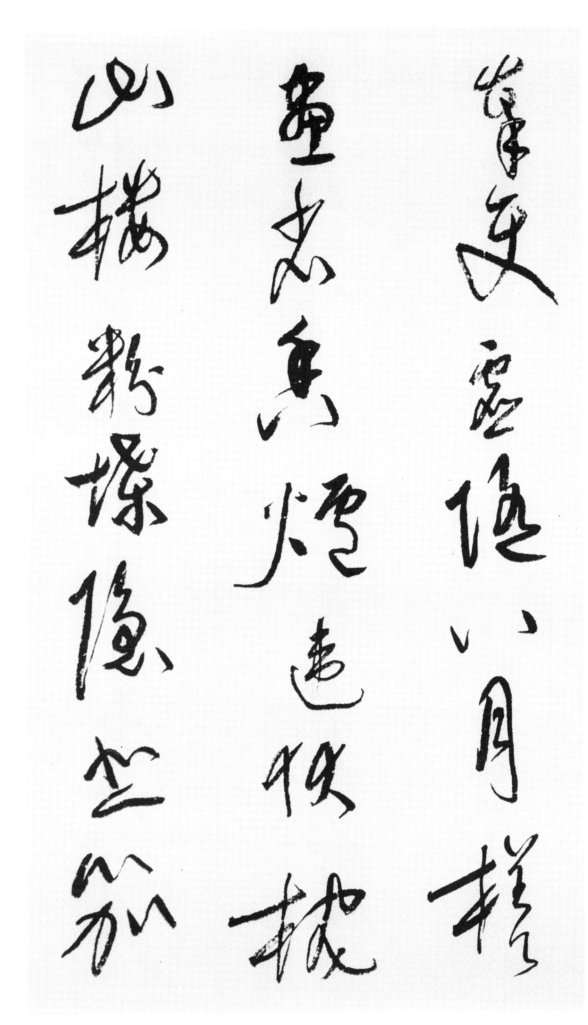

奉 받들 봉
使 맡을 사
虛 빌 허
隨 따를 수
八 여덟 팔
月 달 월
槎 뗏목 사

畵 그림 화
省 행정구역 성
香 향기 향
爐 화로 로
違 어길 위
伏 잘 복
枕 베개 침

山 뫼 산
樓 다락 루
粉 분칠할 분
堞 성가퀴 첩
隱 숨길 은
悲 슬플 비
笳 호드기 가

請 청할 청
看 볼 간
石 돌 석
上 윗 상
藤 등나무 등
蘿 담쟁이 라
月 달 월

已 이미 이
暎 비칠 영
洲 물가 주
前 앞 전
蘆 갈대 로
荻 갈대 적
花 꽃 화

杜 막을 두
工 장인 공
部 부서 부
秋 가을 추
興 흥할 흥
八 여덟 팔
首 머리 수
之 갈 지
一 한 일

烏 까마귀 오
江 강 강
林 수풀 림
散 흩어질 산
之 갈 지
左 왼 좌
耳 귀 이

蓬萊宮闕對南山
承露金莖霄漢間
西望瑤池降王母
東來紫氣滿函關
雲移雉尾開宮扇
日繞龍鱗識聖顏
一臥滄江驚歲晚
幾回青瑣點朝班

瞿塘峽口曲江頭
萬里風煙接素秋
花萼夾城通御氣
芙蓉小苑入邊愁
珠簾繡柱圍黃鵠
錦纜牙檣起白鷗
回首可憐歌舞地
秦中自古帝王州

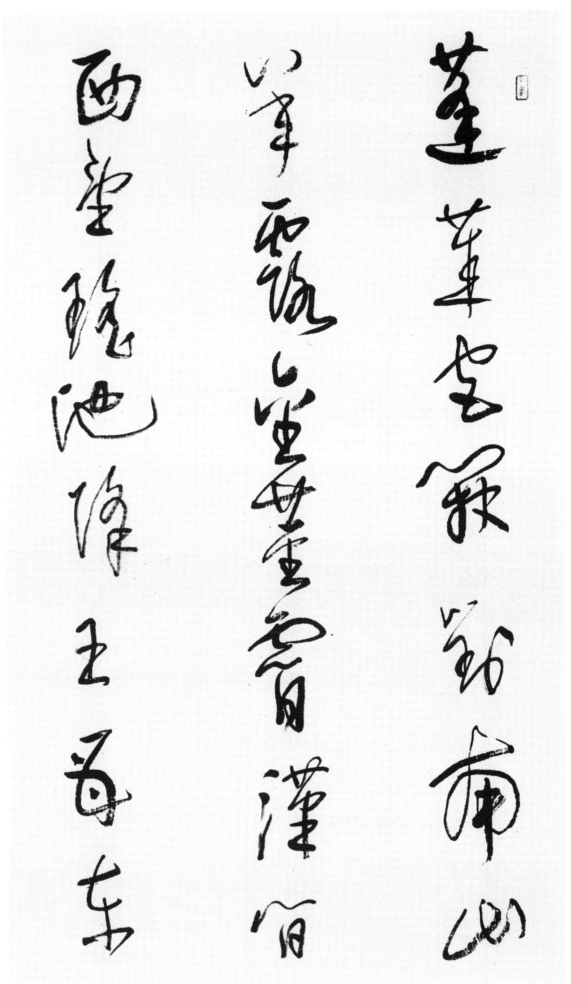

其一.

蓬	쑥 봉
萊	쑥 래
宮	궁궐 궁
闕	대궐 궐
對	대할 대
南	남녘 남
山	뫼 산

承	이을 승
露	이슬 로
金	쇠 금
莖	줄기 경
霄	하늘 소
漢	한나라 한
間	사이 간

西	서녘 서
望	바랄 망
瑤	옥 요
池	못 지
降	내릴 강
王	임금 왕
母	어미 모

| 東 | 동녘 동 |

來 올 래
紫 자색 자
氣 기운 기
滿 찰 만
函 편지 함
關 관문 관

雲 구름 운
移 옮길 이
雉 꿩 치
尾 꼬리 미
開 열 개
宮 궁궐 궁
扇 부채 선

日 해 일
繞 두를 요
龍 용 룡
鱗 비늘 린
識 알 식
聖 성스러울 성
顔 얼굴 안

一 한 일
臥 누울 와

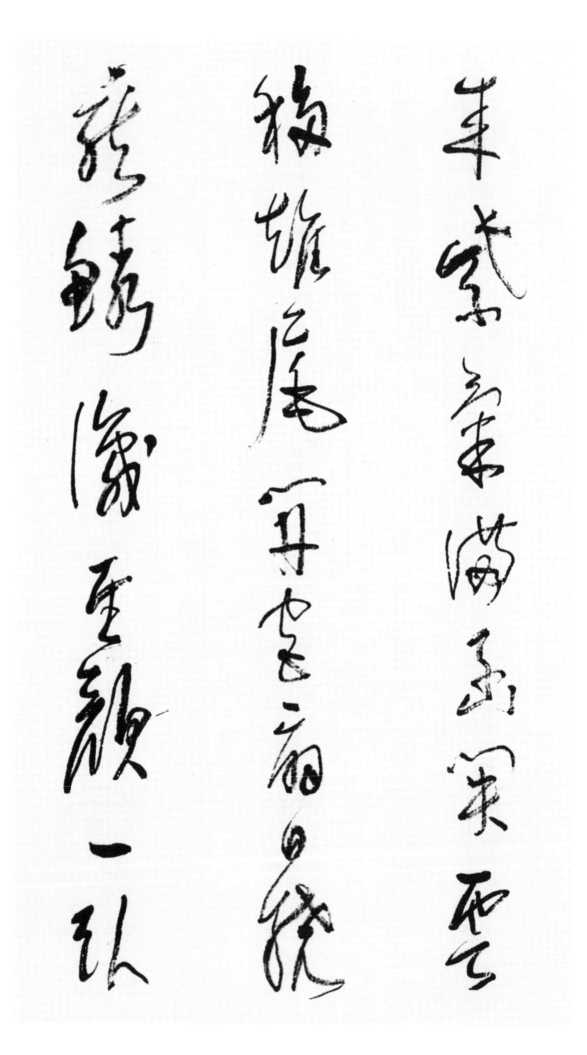

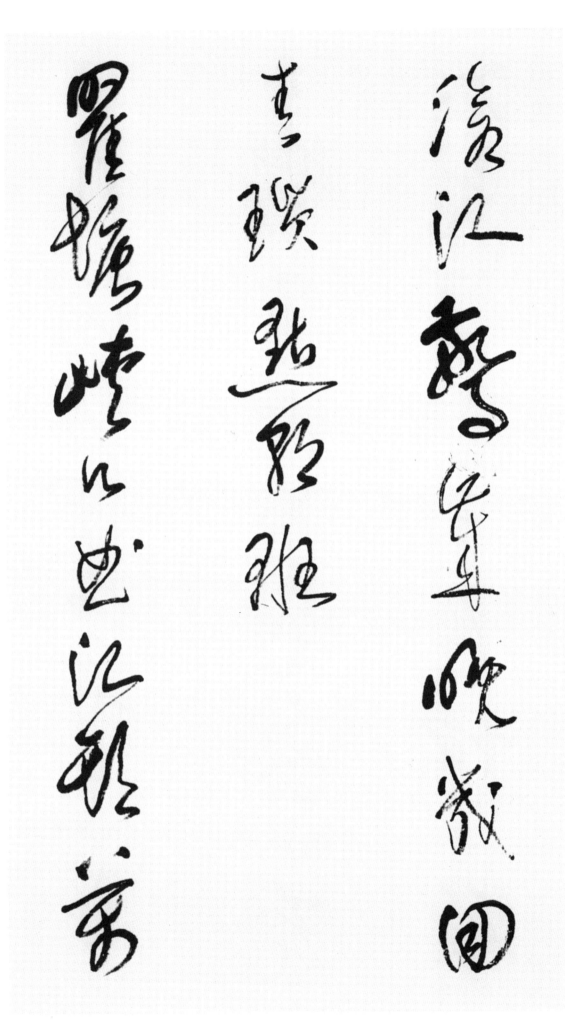

滄 푸를 창
江 강 강
驚 놀랄 경
歲 해 세
晩 늦을 만

幾 그 기
回 돌 회
靑 푸를 청
瑣 옥가루 쇄
點 점할 점
朝 조정 조
班 나눌 반

其二.

瞿 놀랄 구
塘 못 당
峽 골짜기 협
口 입 구
曲 굽을 곡
江 강 강
頭 머리 두

萬 일만 만

里 거리 리
風 바람 풍
煙 연기 연
接 이을 접
素 흴 소
秋 가을 추

花 꽃 화
萼 꽃술 악
夾 끼일 협
城 재 성
通 통할 통
御 모실 어
氣 기운 기

芙 연꽃 부
蓉 연꽃 용
小 작을 소
苑 뜰 원
入 들 입
邊 가 변
愁 근심 수

朱 붉을 주
簾 발 렴
繡 수놓을 수
柱 기둥 주

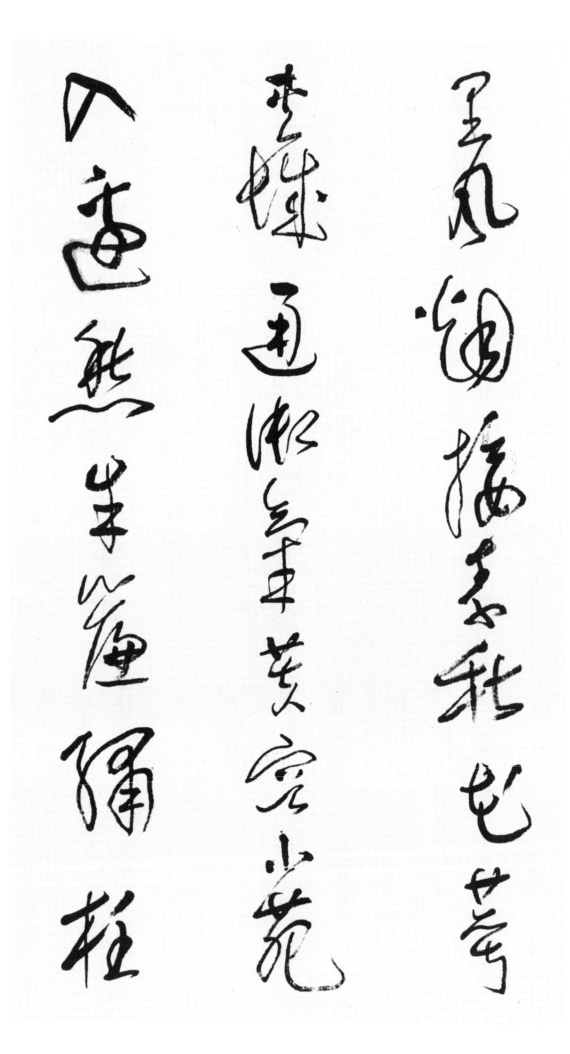

圍 에워쌀 위
黃 누를 황
鵠 고니 곡

錦 비단 금
纜 상아줄 람
牙 상아 아
檣 돛대 장
起 일어날 기
白 흰 백
鷗 갈매기 구

回 돌 회
首 머리 수
可 가할 가
憐 불쌍할 련
歌 노래 가
舞 춤출 무
地 땅 지

秦 진나라 진
中 가운데 중
自 스스로 자

古 옛 고
帝 임금 제
王 임금 왕
州 고을 주

其三.

昆 맏 곤
明 밝을 명
池 못 지
水 물 수
漢 한나라 한
時 때 시
功 공로 공

武 호반 무
帝 임금 제
旌 기 정
旗 기 기
在 있을 재
眼 눈 안
中 가운데 중

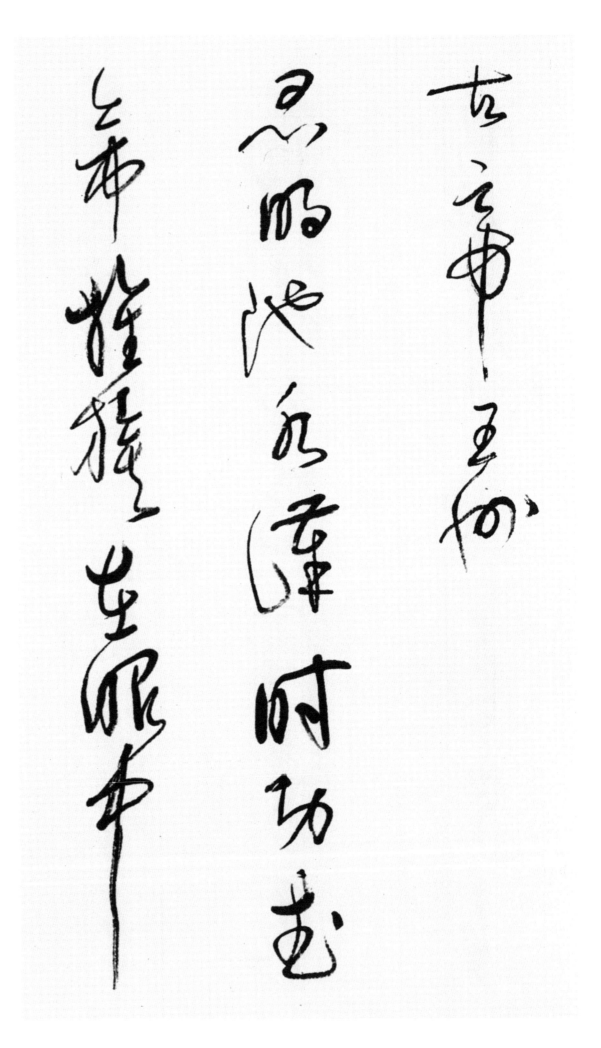

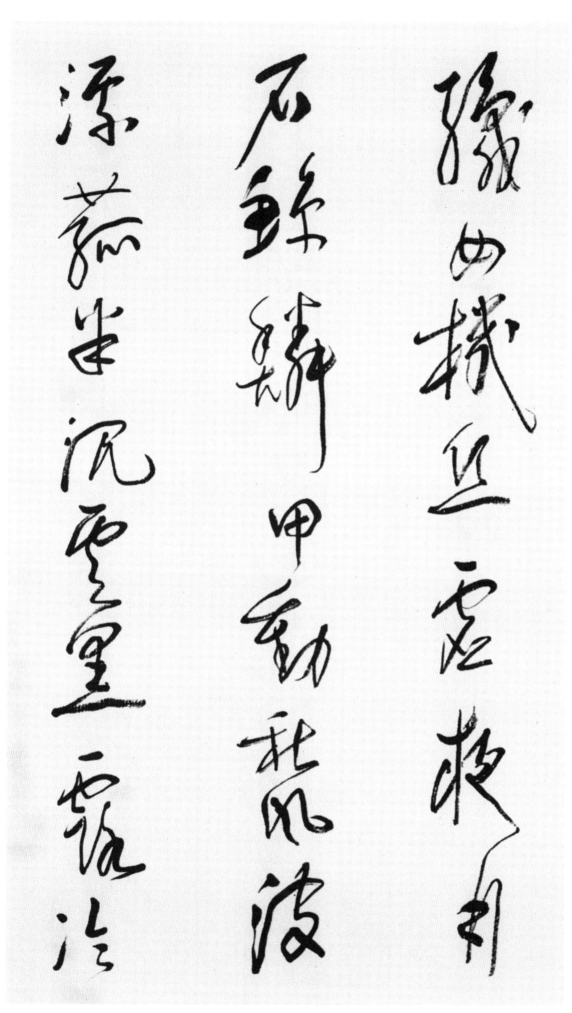

織 짤 직
女 계집 녀
機 베틀 기
絲 실 사
虛 빌 허
夜 밤 야
月 달 월

石 돌 석
鯨 고래 경
鱗 비늘 린
甲 껍질 갑
動 움직일 동
秋 가을 추
風 바람 풍

波 물결 파
漂 뜰 표
菰 줄풀 고
米 쌀 미
沈 잠길 침
雲 구름 운
黑 검을 흑

露 이슬 로
冷 찰 랭

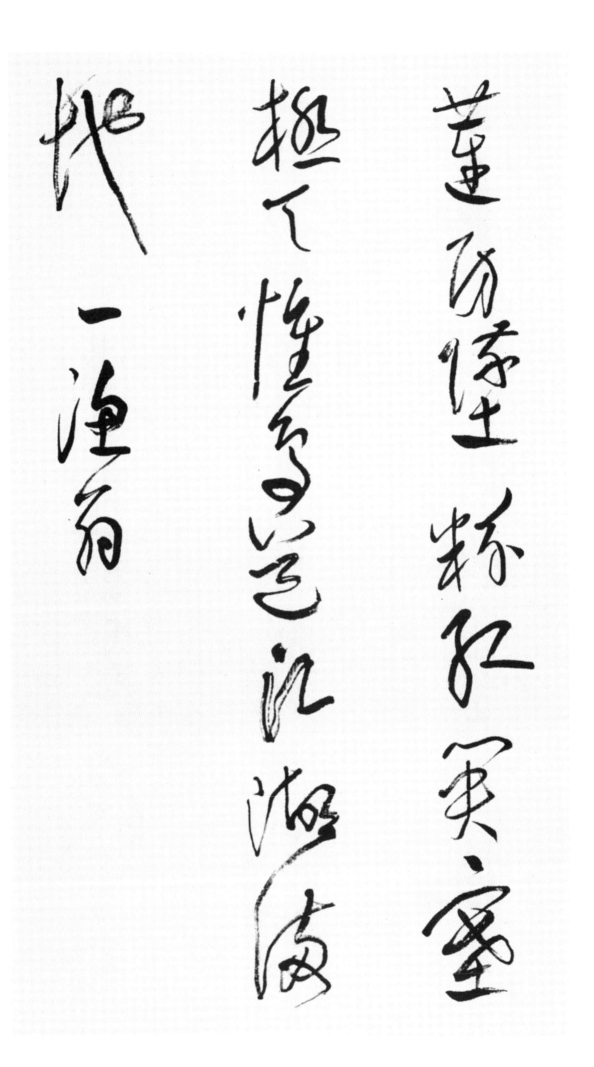

蓮 연꽃 련
房 방 방
隊 떨어질 추
粉 가루 분
紅 붉을 홍

關 관문 관
塞 변방 새
極 끝 극
天 하늘 천
惟 오직 유
鳥 새 조
道 길 도

江 강 강
湖 호수 호
滿 찰 만
池 못 지
一 한 일
漁 고기잡을 어
翁 늙은이 옹

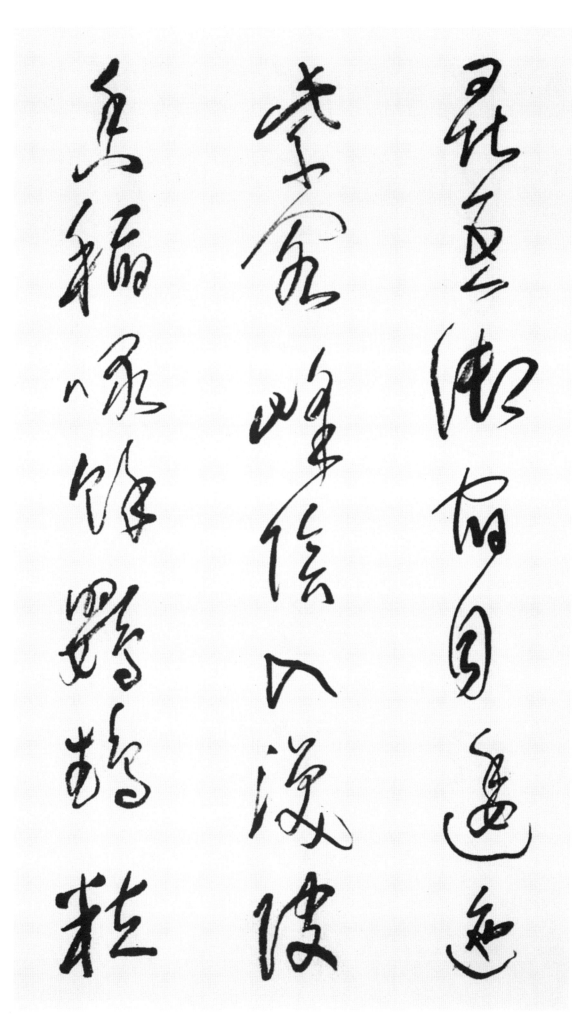

其四.

昆 맏 곤
吾 나 오
御 모실 어
宿 잘 숙
自 스스로 자
逶 둘러쌀 위
迤 둘러쌀 이

紫 자주색 자
閣 집 각
峰 봉우리 봉
陰 그늘 음
入 들 입
渼 물결 미
陂 언덕 피

香 향기 향
稻 벼 도
啄 쪼을 탁
餘 남을 여
鸚 앵무새 앵
鵡 앵무새 무
粒 낟알 립

碧 푸를벽
梧 오동 오
棲 쉴 서
老 늙을 로
鳳 봉황 봉
凰 봉황 황
※ 皇으로 씀
枝 가지 지

佳 아름다울 가
人 사람 인
拾 주을 습
翠 푸를 취
春 봄 춘
相 서로 상
問 물을 문

仙 신선 선
侶 짝 려
同 함께 동
舟 배 주
晚 늦을 만
更 다시 경
移 옮길 이

綵 채색 채
筆 붓 필

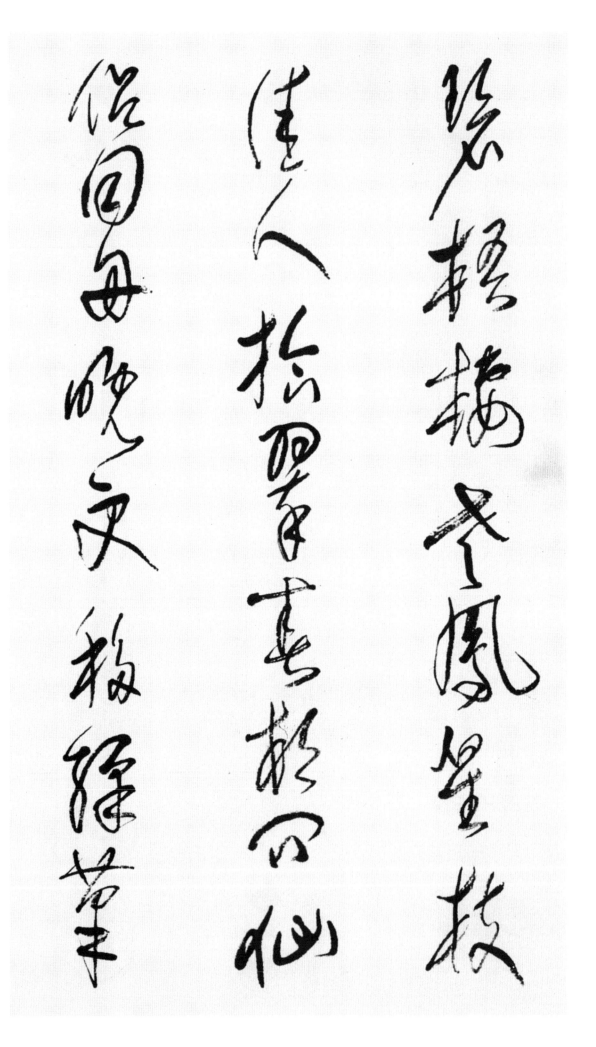

昔 옛 석
曾 일찍 증
干 관여할 간
氣 기운 기
象 형상 상

白 흰 백
頭 머리 두
吟 읊을 음
望 바랄 망
苦 괴로울 고
低 낮을 저
垂 드리울 수

一 한 일
九 아홉 구
五 다섯 오
七 일곱 칠
年 해 년
十 열 십
一 한 일
月 달 월

杜 막을 두
工 장인 공
部 부서 부
秋 가을 추
興 흥할 흥
四 넉 사
首 머리 수

林 수풀 림
散 흩어질 산
之 갈 지

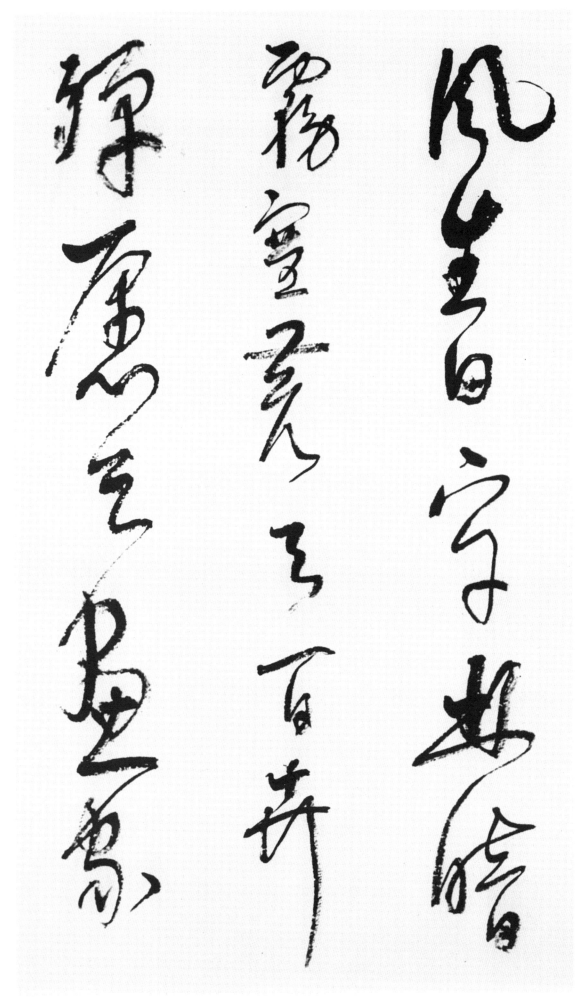

風 바람 풍
生 날 생
白 흰 백
下 아래 하
千 일천 천
林 수풀 림
暗 어두울 암

霧 안개 무
塞 변방 새
蒼 푸를 창
天 하늘 천
百 일백 백
卉 풀 훼
殫 다할 탄

願 바랄 원
乞 빌 걸
畫 그림 화
家 집 가

新 새 신
意 뜻 의
匠 장인 장

只 다만 지
研 갈 연
朱 붉을 주
墨 먹 묵
作 지을 작
春 봄 춘
山 뫼 산

魯 노나라 노
迅 빠를 신
贈 줄 증
畫 그림 화
師 스승 사

七 일곱 칠
三 석 삼
年 해 년
八 여덟 팔
月 달 월

林 수풀 림
散 흩어질 산
耳 귀 이

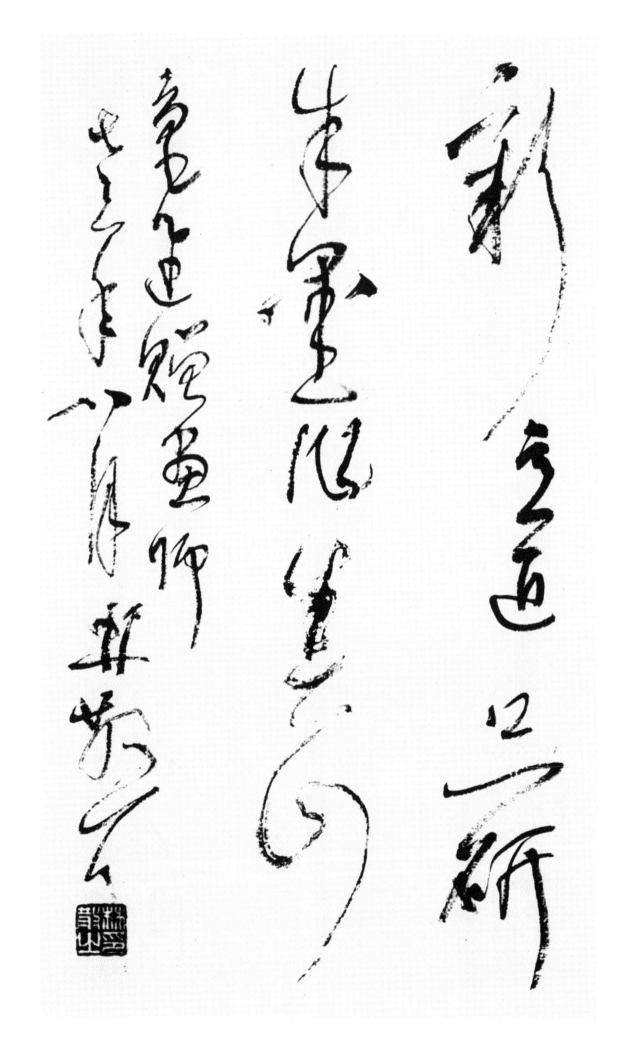

6. 自作詩 太湖東山紀游 二首

（草書作品，內容從略）

其一.

千 일천 천
峰 봉우리 봉
競 다툴 경
秀 뛰어날 수
白 흰 백
雲 구름 운
開 열 개

西 서녘 서
塢 언덕 오
人 사람 인
家 집 가
特 뛰어날 특
地 땅 지
來 올 래

愛 사랑 애
煞 죽을 살
晚 늦을 만
楓 단풍 풍
斜 기울 사
照 비칠 조
裏 속 리

有 있을 유
人 사람 인

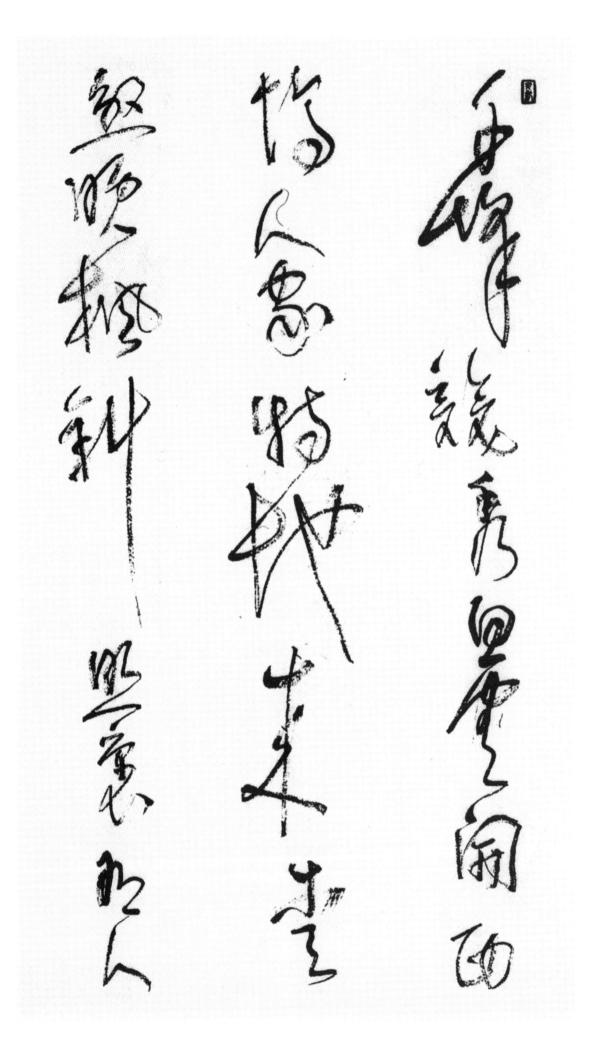

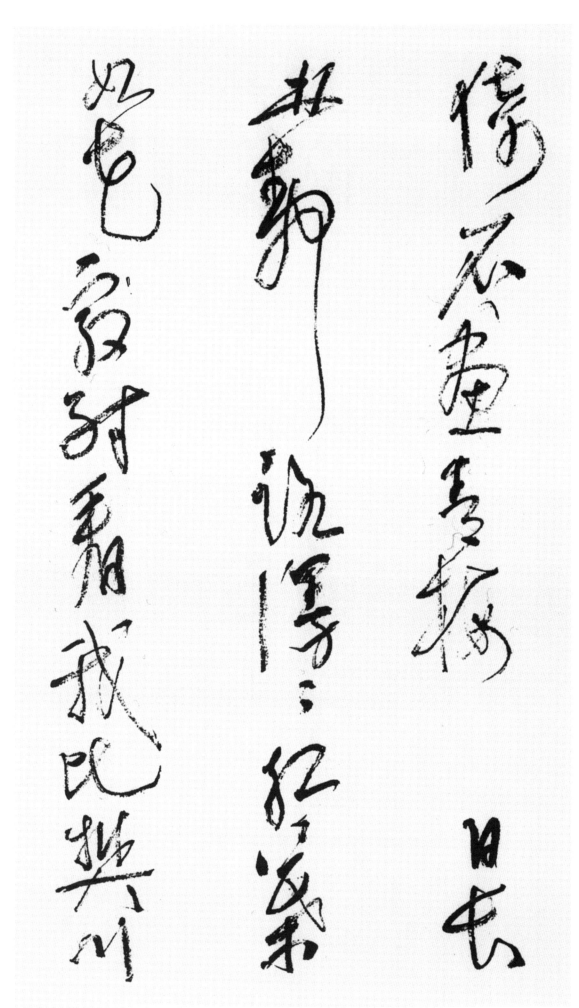

倚 기댈 의
石 돌 석
畫 그림 화
靑 푸를 청
梅 매화 매

其二.

日 해 일
長 길 장
林 수풀 림
靜 고요할 정
路 길 로
漫 아득할 만
漫 아득할 만

紅 붉을 홍
葉 잎 엽
如 같을 여
花 꽃 화
最 가장 최
耐 참을 내
看 볼 간

我 나 아
比 비교할 비
樊 새장 번
川 시내 천

腰 허리 요
力 힘 력
健 건강할 건

不 아니 불
煩 번거로울 번
車 수레 거
馬 말 마
上 오를 상
寒 찰 한
山 뫼 산

南 남녘 남
京 서울 경
博 넓을 박
物 물건 물
院 집 원
奉 받들 봉
正 바를 정

太 클 태
湖 호수 호
東 동녘 동
山 뫼 산
紀 벼리 기
游 놀 유

林 수풀 림
散 흩어질 산
耳 귀 이

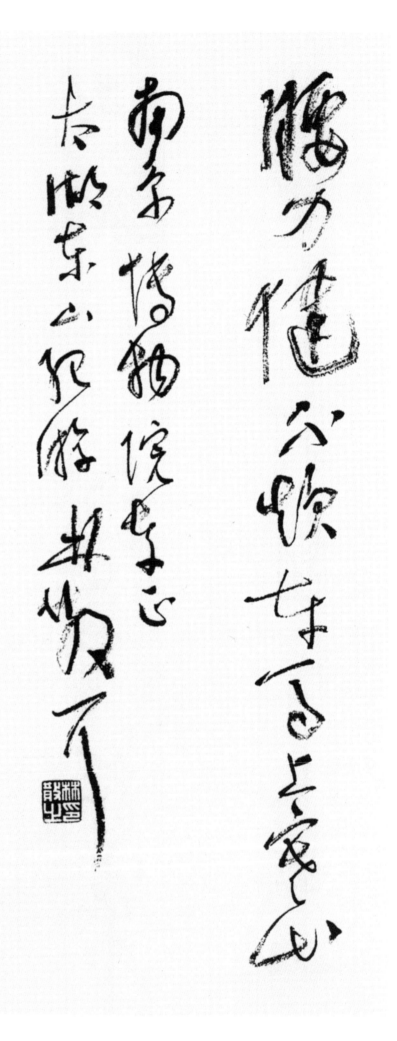

其一.

村 고을 촌
南 남녘 남
村 고을 촌
北 북녘 북
雨 비 우
霏 날릴 비
霏 날릴 비

寒 찰 한
浪 물결 랑
無 없을 무
邊 가 변
接 이을 접
翠 푸를 취
微 희미할 미

有 있을 유
客 손 객
遠 멀 원

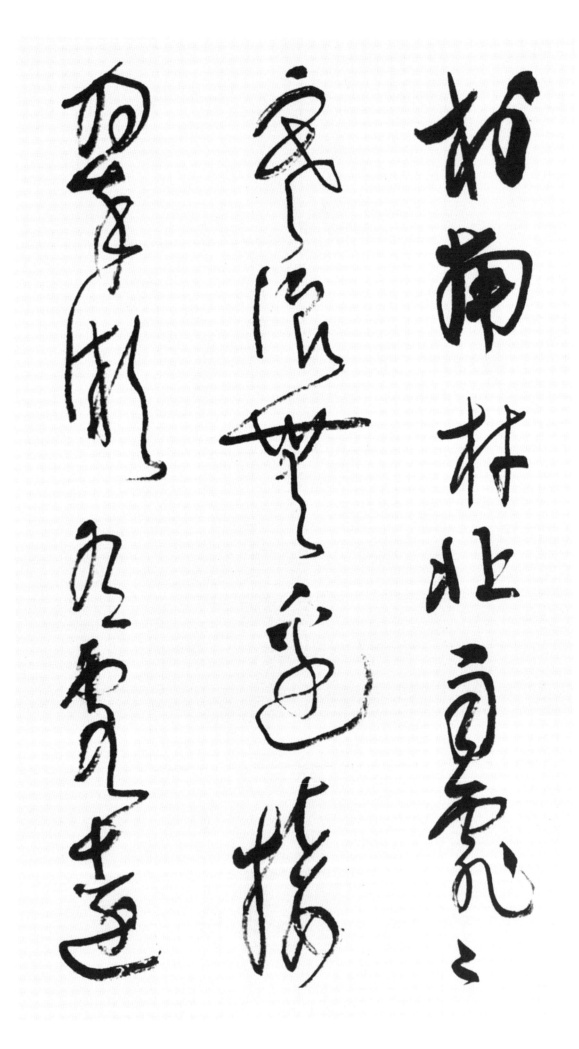

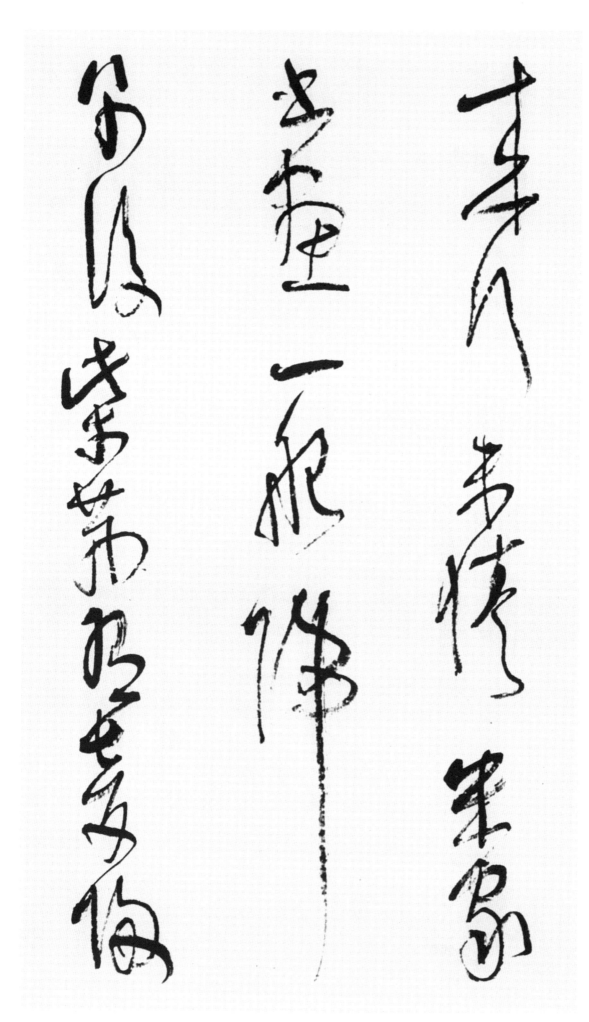

來 올 래
行 다닐 행
未 아닐 미
倦 싫을 권

米 쌀 미
家 집 가
書 글 서
畫 그림 화
一 한 일
船 배 선
歸 돌아갈 귀

其二.

別 이별할 별
後 뒤 후
柴 사립 시
荊 가시 형
有 있을 유
夢 꿈 몽
歸 돌아갈 귀

小 작을 소
橋 다리 교
流 흐를 류
水 물 수
鯽 붕어 즉
魚 고기 어
肥 살찔 비

亦 또 역
知 알 지
兩 둘 량
地 땅 지
春 봄 춘
無 없을 무
恙 근심할 양

柳 버들 류
絮 솜 서

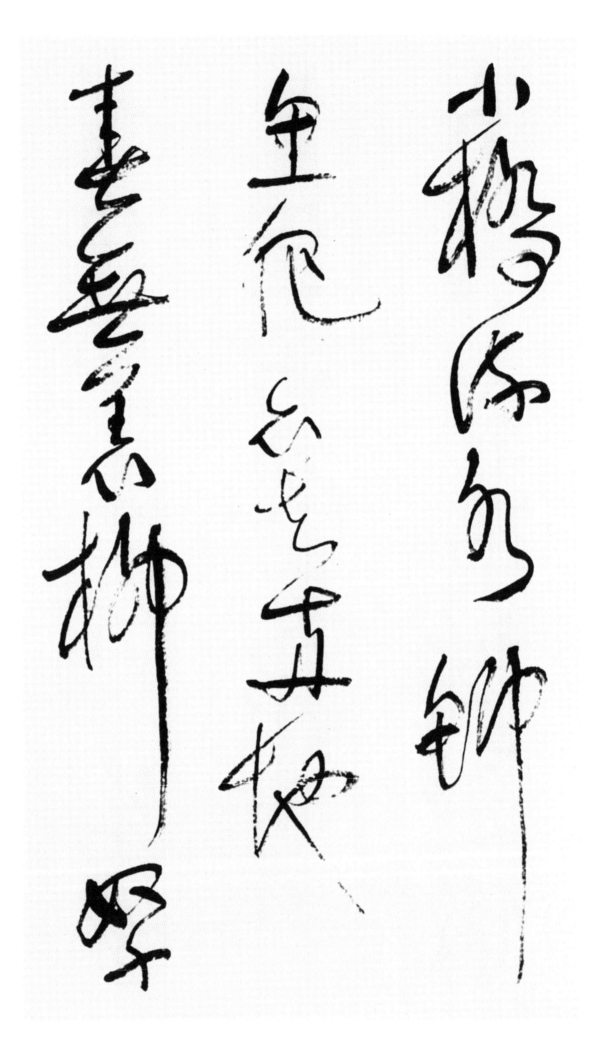

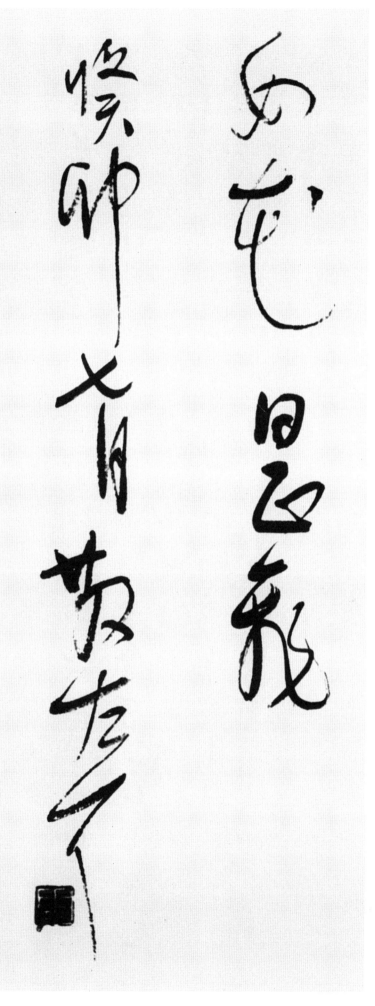

如 같을 여
花 꽃 화
日 날 일
正 바를 정
飛 날릴 비

癸 열째천간 계
卯 넷째지지 묘
七 일곱 칠
月 달 월

散 흩어질 산
左 왼 좌
耳 귀 이

8. 毛澤東 詞 清平樂 · 六盤山

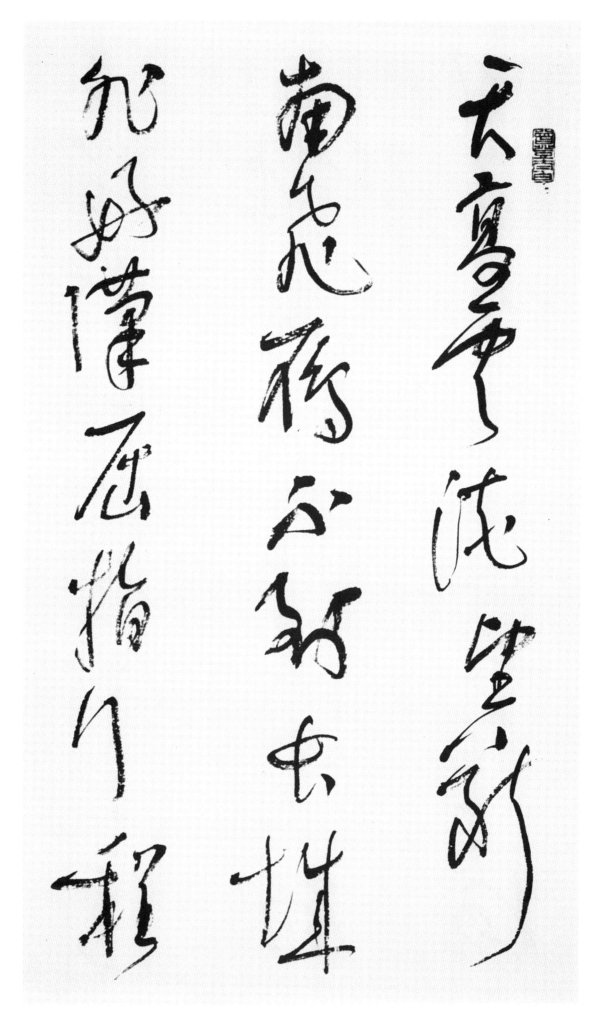

天	하늘	천
高	높을	고
雲	구름	운
淡	맑을	담
望	바랄	망
斷	끊을	단
南	남녘	남
飛	날	비
鴈	기러기	안
不	아닐	부
到	이를	도
長	길	장
城	재	성
非	아닐	비
好	좋을	호
漢	사나이	한
屈	굽을	굴
指	가리킬	지
行	다닐	행
程	길	정

二 두이
萬 일만 만

六 여섯 륙
盤 돌 반
山 뫼 산
上 위 상
高 높을 고
峰 봉우리 봉

紅 붉을 홍
旗 기 기
漫 물결편할 만
捲 걸을 권
西 서녘 서
風 바람 풍

今 이제 금
日 날 일
長 길 장
纓 갓끈 영
在 있을 재
手 손 수

何 어찌 하

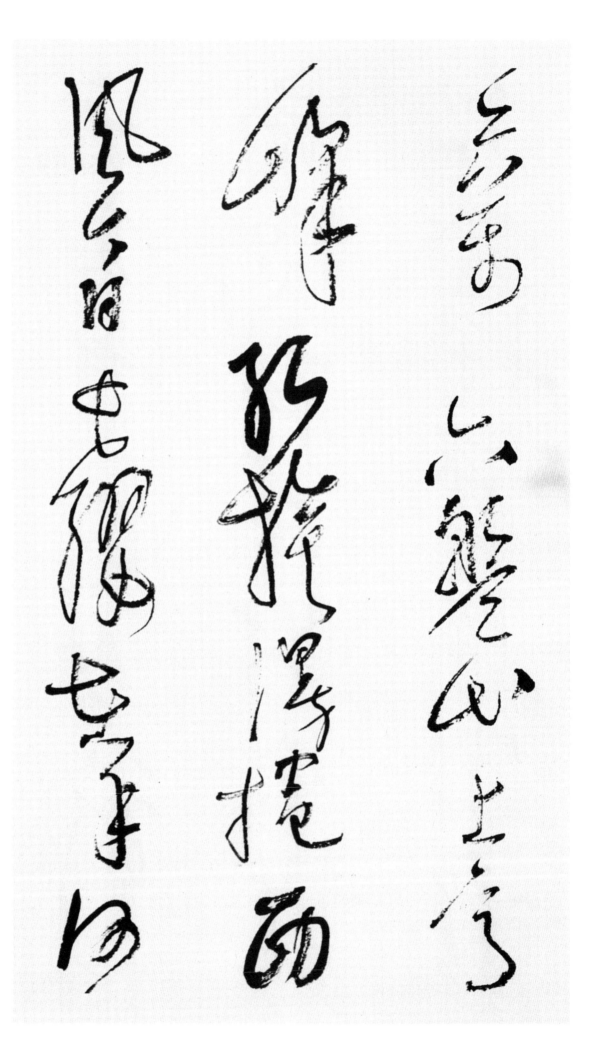

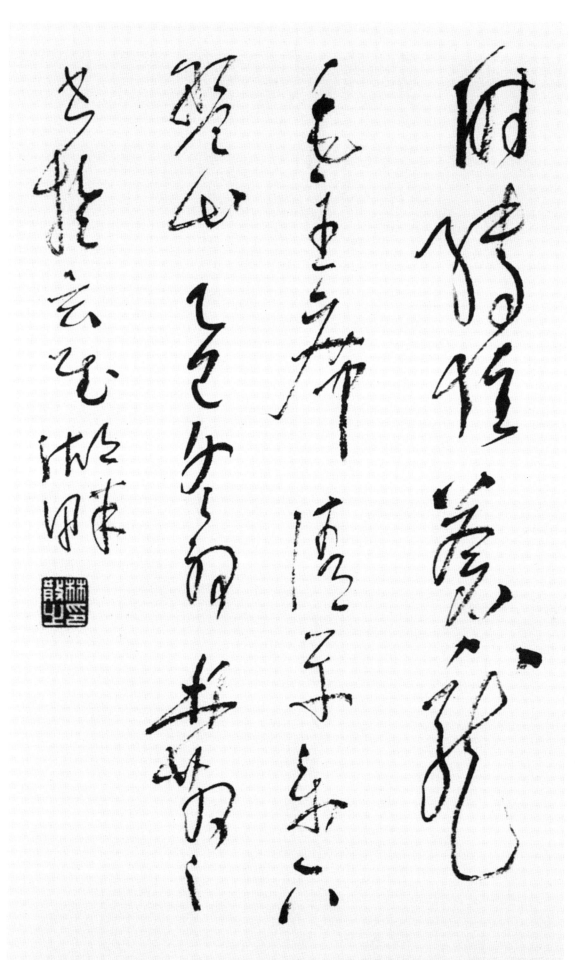

時 때 시
縛 묶을 박
住 머무를 주
蒼 푸를 창
龍 용 룡

毛 털 모
主 주인 주
席 자리 석
淸 맑을 청
平 고를 평
樂 즐길 락
六 여섯 륙
盤 돌 반
山 뫼 산

乙 둘째천간 을
巳 뱀 사
冬 겨울 동
初 처음 초

林 수풀 림
散 흩어질 산
之 갈 지
書 글 서
於 어조사 어
玄 검을 현
賦 글 부
湖 호수 호
畔 언덕 반

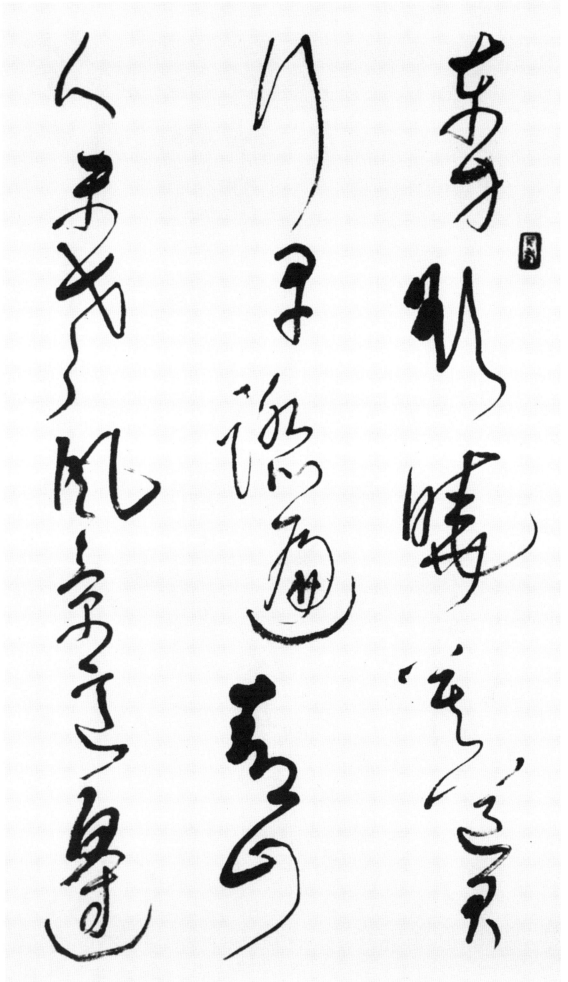

東 동녘 동
方 모 방
欲 하고자할 욕
曉 새벽 효

莫 말 막
道 말할 도
君 그대 군
行 갈 행
早 일찍 조

踏 밟을 답
遍 두루 편
靑 푸를 청
山 뫼 산
人 사람 인
未 아닐 미
老 늙을 로

風 바람 풍
景 경치 경
這 이 저
邊 가 변

獨 홀로 독
好 좋을 호

會 모일 회
昌 창성할 창
城 재 성
外 바깥 외
高 높을 고
峰 봉우리 봉

顚 돌 전
連 이을 련
直 곧을 직
接 이을 접
東 동녘 동
溟 바다 명

戰 싸움 전
士 선비 사
指 가리킬 지
看 볼 간
南 남녘 남

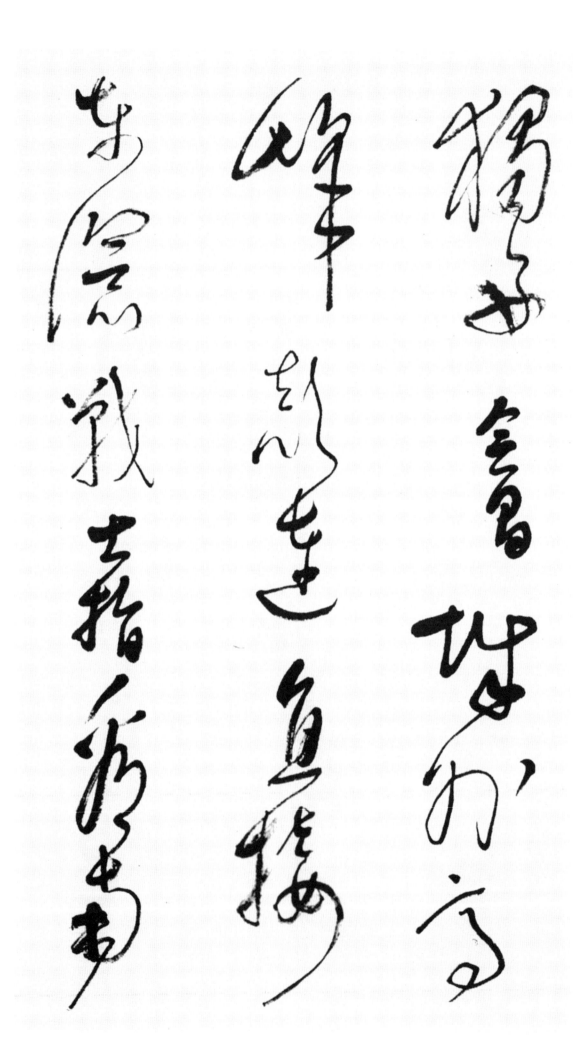

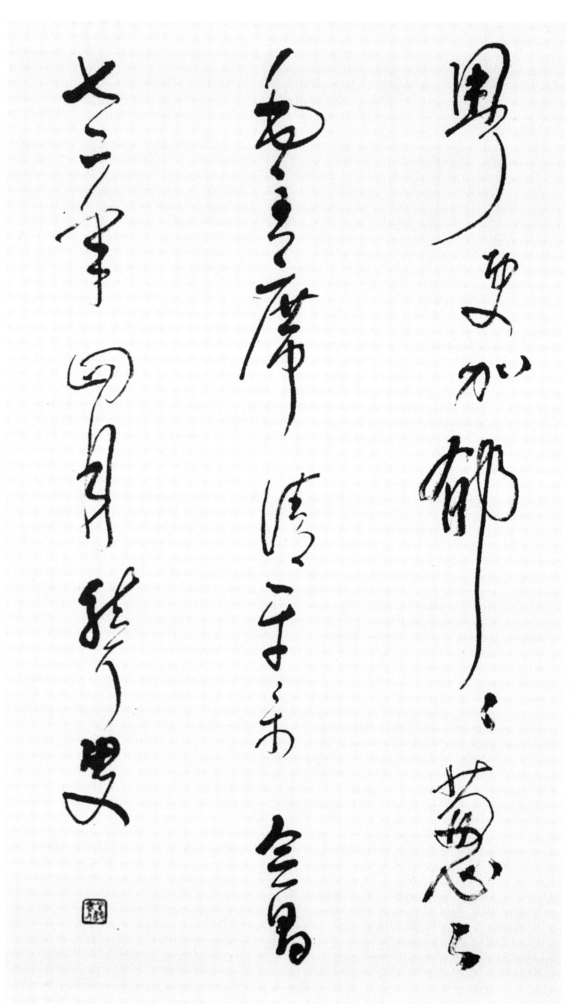

粤 월나라 월

更 더욱 경
加 더할 가
郁 울창할 욱
郁 울창할 욱
葱 푸를 총
葱 푸를 총

毛 털 모
主 주인 주
席 자리 석
淸 맑을 청
平 고를 평
樂 즐거울 락
會 모일 회
昌 창성할 창

七 일곱 칠
二 두 이
年 해 년
四 넉 사
月 달 월
散 흩어질 산
耳 귀 이
叟 늙은이 수

北國風光，千里冰封，萬里雪飄。望長城內外，惟餘莽莽；大河上下，頓失滔滔。山舞銀蛇，原馳蠟象，欲與天公試比高。須晴日，看紅裝素裹，分外妖嬈。

江山如此多嬌，引無數英雄競折腰。惜秦皇漢武，略輸文采；唐宗宋祖，稍遜風騷。一代天驕，成吉思汗，只識彎弓射大雕。俱往矣，數風流人物，還看今朝。

毛主席 沁園春雪

七二年寫贈 龍蟠里老者

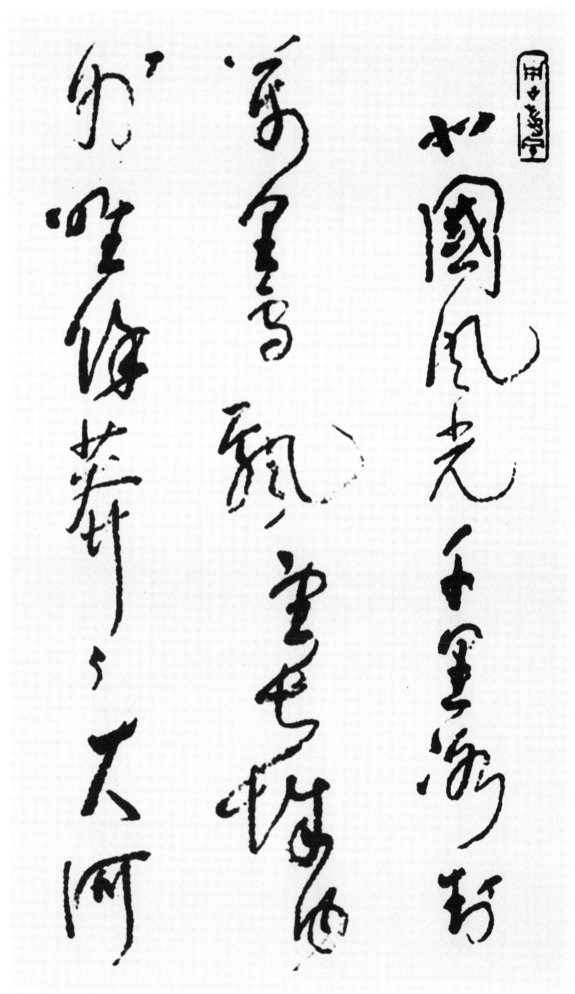

北 북녘 북
國 나라 국
風 바람 풍
光 빛 광

千 일천 천
里 거리 리
冰 얼음 빙
封 봉할 봉

萬 일만 만
里 거리 리
雪 눈 설
飄 날릴 표

望 바랄 망
長 길 장
城 재 성
內 안 내
外 바깥 외

唯 오직 유
餘 남을 여
莽 우거질 망
莽 우거질 망

大 큰 대
河 물 하

上 위 상
下 아래 하

頓 갑자기 돈
失 잃을 실
滔 도도할 도
滔 도도할 도

山 뫼 산
舞 춤출 무
銀 은 은
蛇 뱀 사

原 언덕 원
馳 달릴 치
蜡 밀랍 랍
※ 작가 臘으로 오기하
　여 끝에 정정하여 씀.
象 코끼리 상

欲 하고자할 욕
與 더불 여
天 하늘 천
公 벼슬 공
試 시험할 시
比 비교할 비
高 높을 고

須 기다릴 수
晴 개일 청
日 해 일

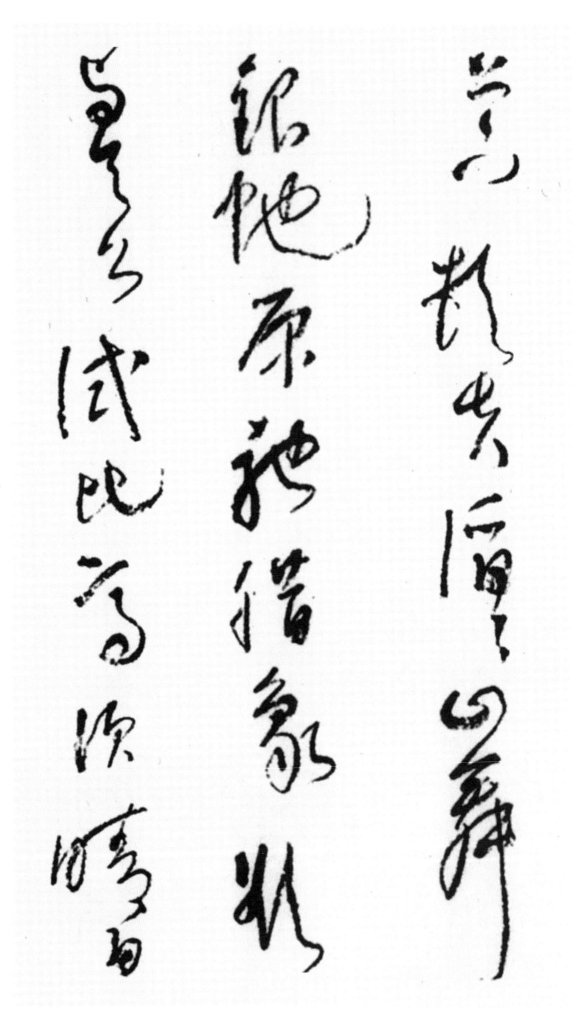

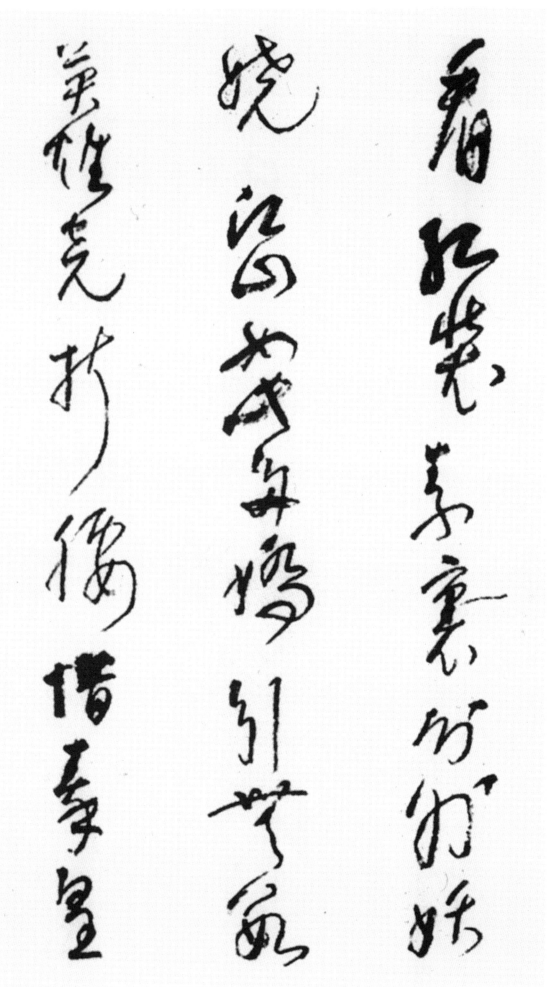

看 볼 간
紅 붉을 홍
裝 치장할 장
素 흴 소
裏 속 리

分 나눌 분
外 바깥 외
妖 아리따울 요
嬈 아리따울 요

江 강 강
山 뫼 산
如 같을 여
此 이 차
多 많을 다
嬌 교태 교

引 끌 인
無 없을 무
數 셈 수
英 뛰어날 영
雄 영웅 웅
竟 필경
折 굽을 절
腰 허리 요

惜 아까운 석
秦 진나라 진
皇 임금 황

漢 한나라 한
武 호반 무

略 줄일 략
輸 보낼 수
文 글월 문
采 빛깔 채

唐 당나라 당
宗 마루 종
宋 송나라 송
祖 할아버지 조

稍 점점 초
遜 뒤떨어질 손
風 바람 풍
騷 시끄러울 소

一 한 일
代 세대 대
天 하늘 천
驕 교만할 교

成 이룰 성
吉 길할 길
思 생각 사
汗 땀 한

只 다만 지
識 알 지
彎 둥글 만

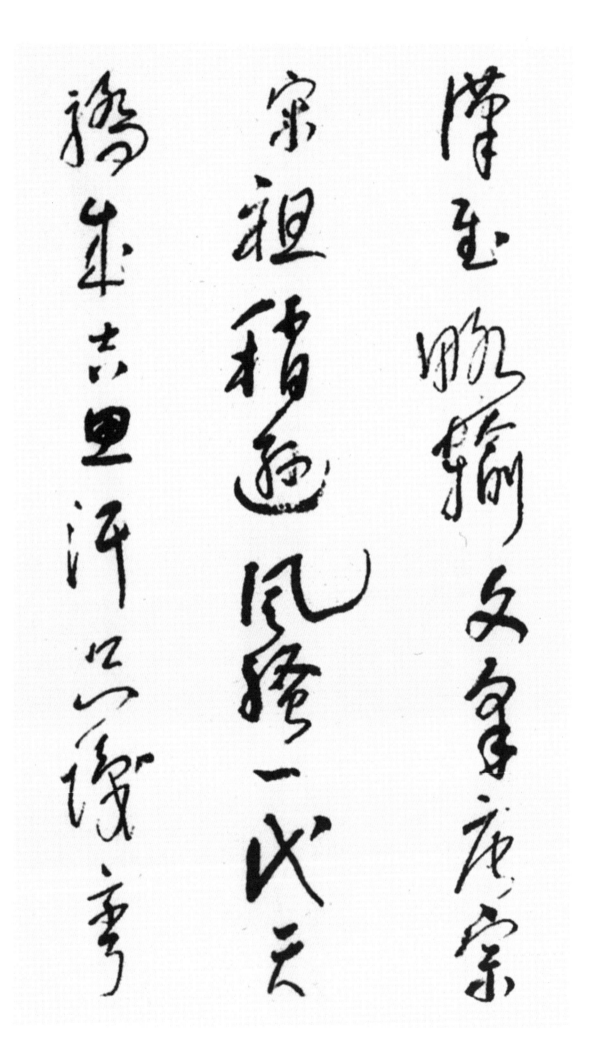

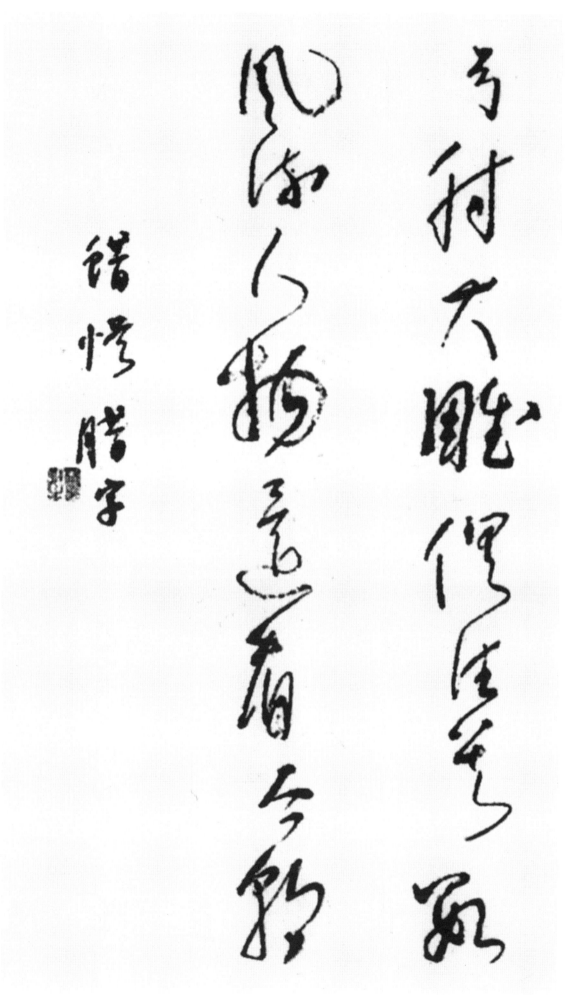

弓 활 궁
射 쏠 사
大 큰 대
雕 수리 조

俱 갖출 구
往 갈 왕
矣 어조사 의

數 셈 수
風 바람 풍
流 흐를 류
人 사람 인
物 사물 물

還 다시 환
看 볼 간
今 이제 금
朝 조정 조

※ 앞의 오기된 腊을 蠟
　으로 고쳐적음

毛 털 모
主 주인 주
席 자리 석
沈 물깊을 심
園 동산 원
春 봄 춘
雪 눈 설

七 일곱 칠
二 두 이
年 해 년
四 넉 사
月 달 월

散 흩어질 산
耳 귀 이
叟 늙을 수
書 글 서
於 어조사 어
江 강 강
上 위 상
邨 고을 촌

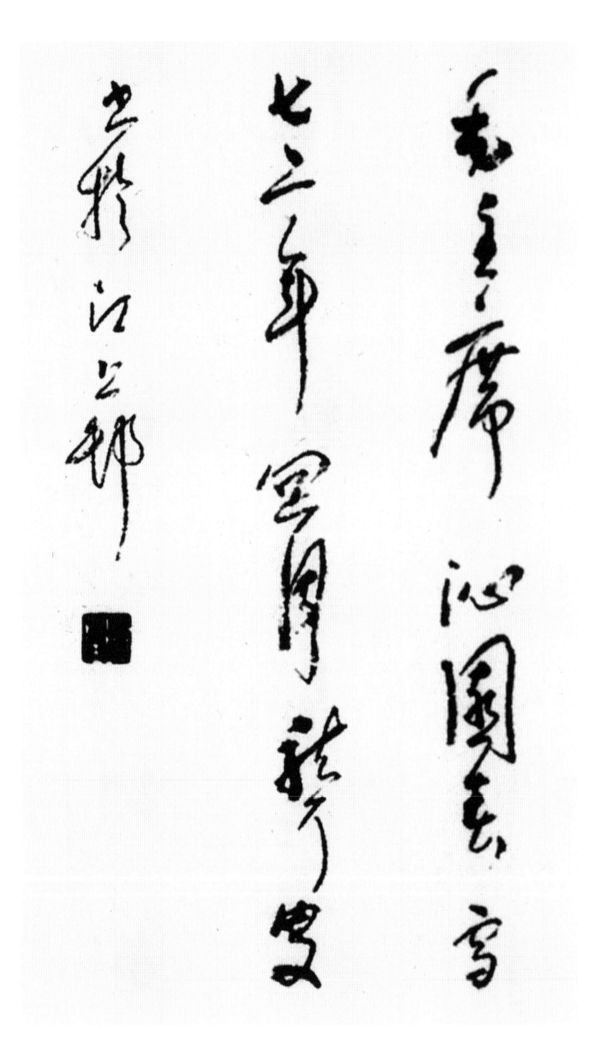

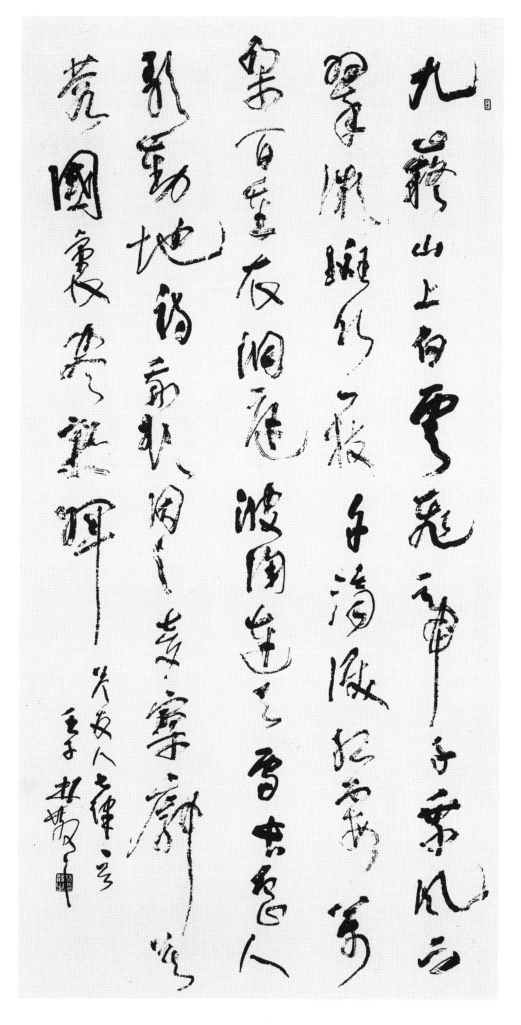

九 아홉 구
嶷 산이름의
山 뫼 산
上 위 상
白 흰 백
雲 구름 운
飛 날 비

帝 임금 제
子 아들 자
乘 탈 승
風 바람 풍
下 아래 하
翠 푸를 취
微 희미할 미

斑 얼룩질 반
竹 대 죽
一 한 일
枝 가지 지
千 일천 천
滴 적실 적
淚 눈물흐를 루

紅 붉을 홍
霞 노을 하
萬 일만 만
朶 떨기 타
百 일백 백

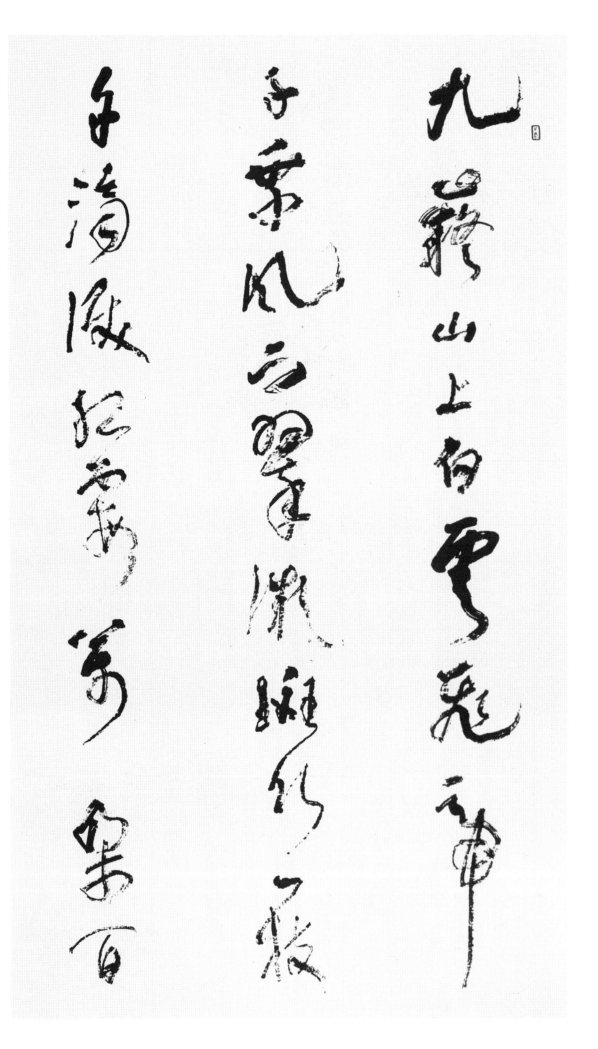

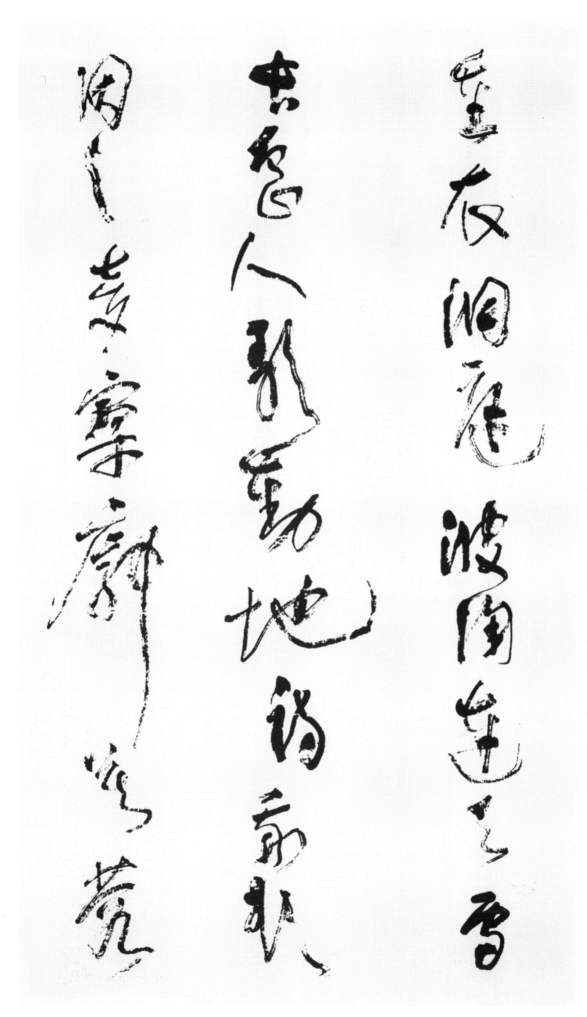

重 무거울 중
衣 옷 의

洞 고을 동
庭 뜰 정
波 물결 파
涌 물솟을 용
連 이을 련
天 하늘 천
雪 눈 설

長 길 장
島 섬 도
人 사람 인
歌 노래 가
動 움직일 동
地 땅 지
詩 글 시

我 나 아
欲 하고자할 욕
因 인할 인
之 갈 지
夢 꿈 몽
寥 쓸쓸할 료
廓 클 확

芙 연꽃 부
蓉 연꽃 용

國 나라 국
裏 속 리
盡 다할 진
朝 아침 조
暉 빛날 휘

答 대답할 답
友 벗 우
人 사람 인

七 일곱 칠
律 법률 률
一 한 일
首 머리 수

壬 아홉째천간 임
子 첫째지지 자

林 수풀 림
散 흩어질 산
之 갈 지

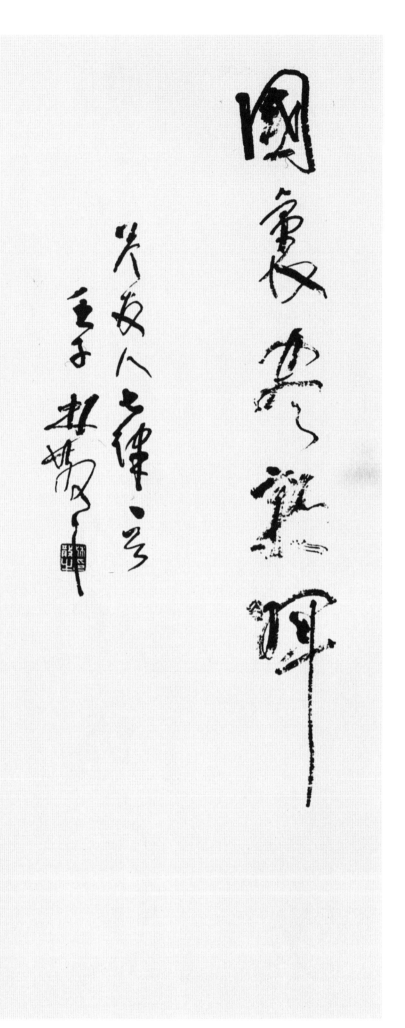

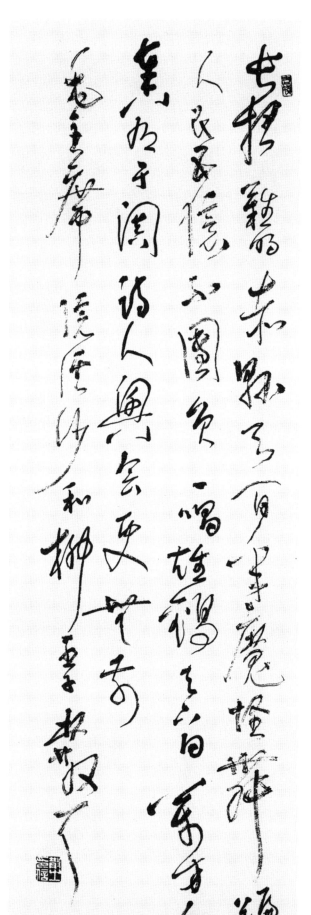

12.
毛澤東 詩 浣溪沙和柳亞子先生

長 길 장
夜 밤 야
難 어려울 난
明 밝을 명
赤 붉을 적
縣 고을 현
天 하늘 천

百 일백 백
年 해 년
魔 마귀 마
怪 괴이할 괴
舞 춤출 무
蹁 돌쳐갈 편
躚 너풀거릴 천

人 사람 인
民 백성 민
五 다섯 오
億 억 억
不 아니 불
團 모을 단
員 둥글 원
※ 원문은 圓(원)임

一 한 일
唱 부를 창
雄 영웅 웅

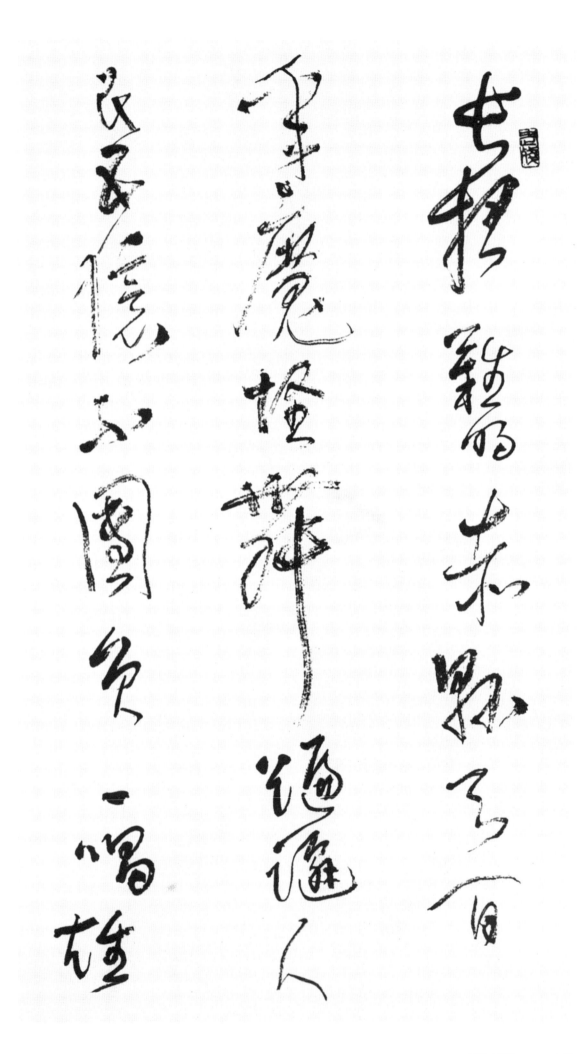

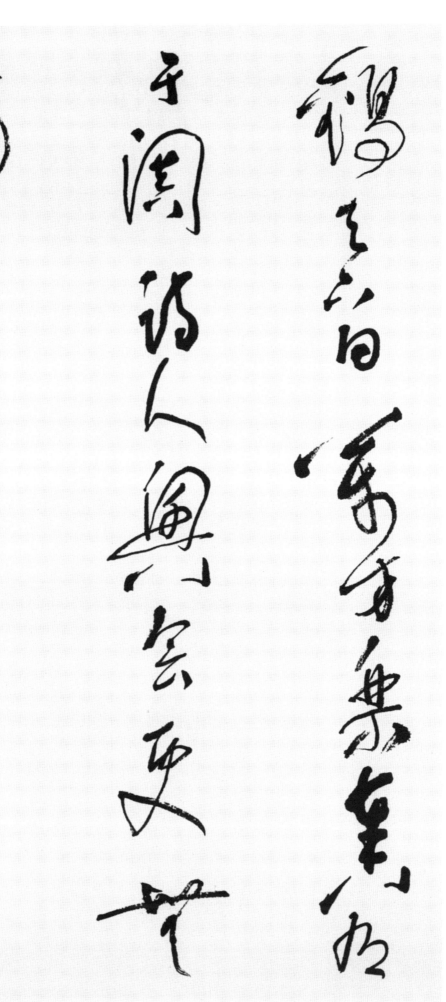

雞 닭 계
天 하늘 천
下 아래 하
白 밝을 백

萬 일만 만
方 모 방
樂 소리 악
奏 연주할 주
有 있을 유
于 갈 우
闐 북소리 전

詩 글 시
人 사람 인
興 흥할 흥
會 모일 회
更 다시 경
無 없을 무
前 앞 전

毛 털 모
主 주인 주
席 자리 석
浣 씻을 완
溪 시내 계
沙 모래 사
和 함께 화
柳 버들 류
亞 가장자리 아
子 아들 자

林 수풀 림
散 흩어질 산
耳 귀 이

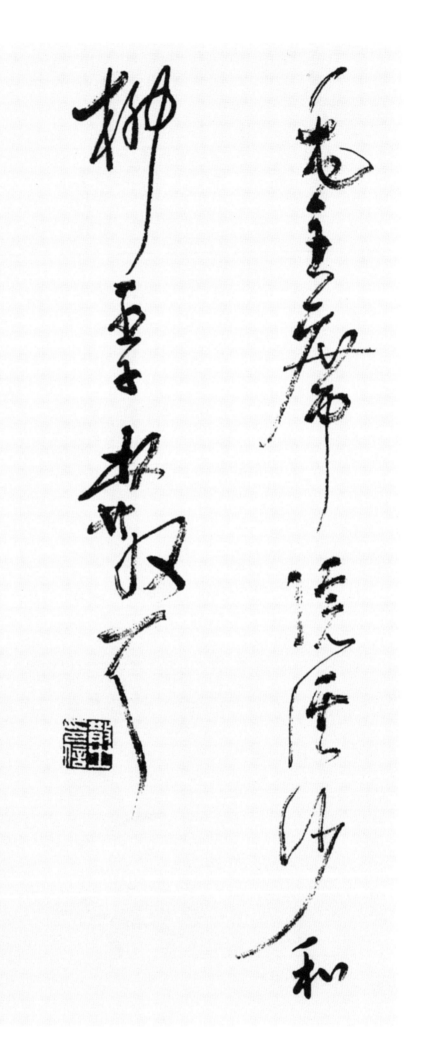

鐘山風雨起蒼黃，百萬雄師過大江。虎踞龍盤今勝昔，天翻地覆慨而慷。宜將剩勇追窮寇，不可沽名學霸王。天若有情天亦老，人間正道是滄桑。

毛主席人民解放軍占領南京 林散之

鍾 술잔 종
山 뫼 산
風 바람 풍
雨 비 우
起 일어날 기
蒼 푸를 창
黃 누를 황

百 일백 백
萬 일만 만
雄 영웅 웅
師 스승 사
過 지날 과
大 큰 대
江 강 강

虎 범 호
踞 걸터앉을 거
龍 용 룡
盤 서릴 반
今 이제 금
勝 이길 승
昔 옛 석

天 하늘 천
翻 뒤집을 번
地 땅 지

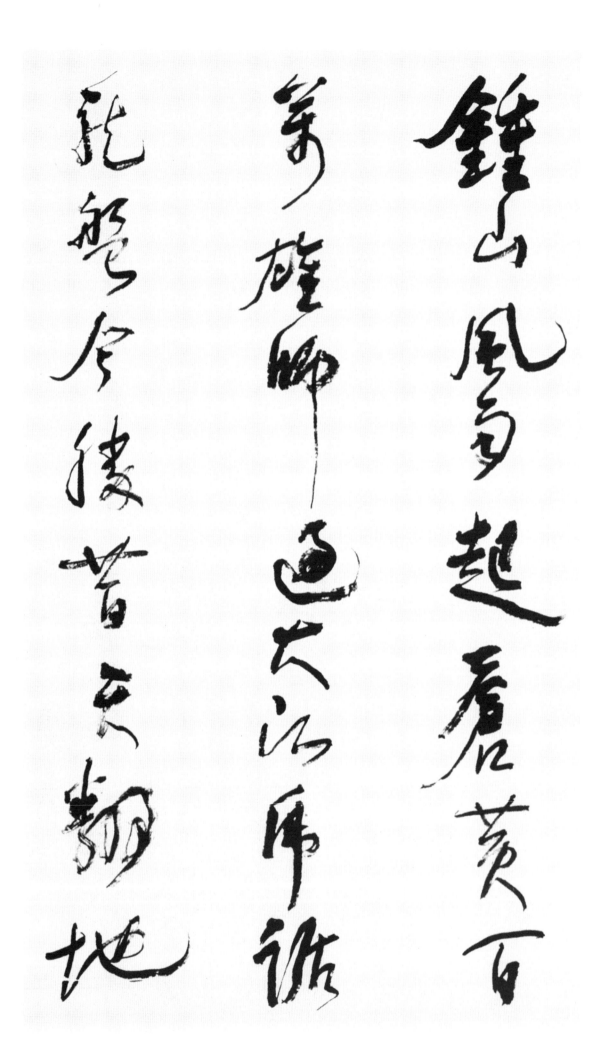

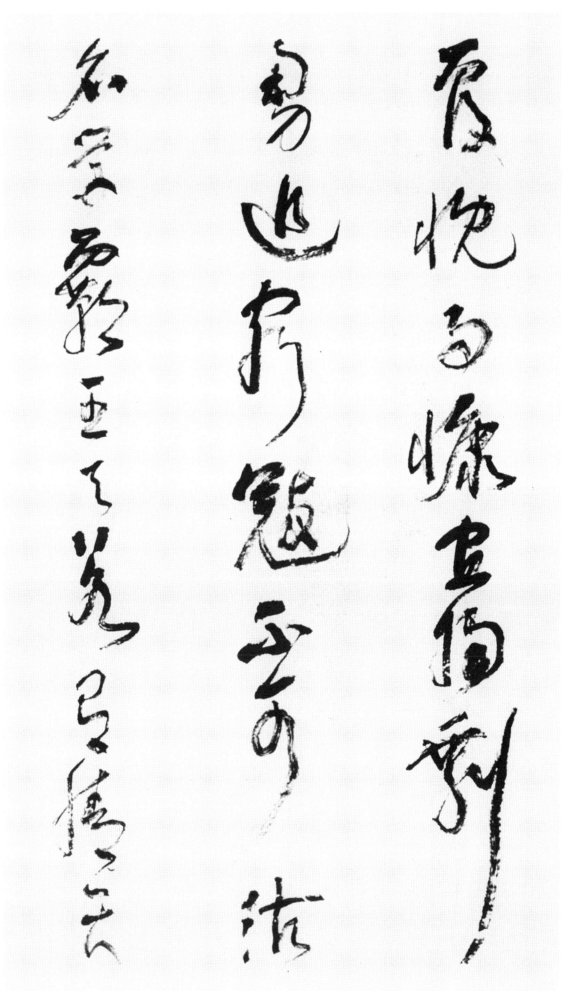

覆 덮을 복
慨 슬플 개
而 말이을 이
慷 개탄할 강

宜 마땅할 의
將 장차 장
剩 남을 잉
勇 용감할 용
追 따를 추
窮 궁할 궁
寇 도적 구

不 아니 불
可 가할 가
沽 팔 고
名 이름 명
學 배울 학
霸 패권 패
王 임금 왕

天 하늘 천
若 만약 약
有 있을 유
情 정 정
天 하늘 천

亦 또 역
老 늙을 로

人 사람 인
間 사이 간
正 바를 정
道 길 도
是 이 시
滄 푸를 창
桑 뽕나무 상

毛 털 모
主 주인 주
席 자리 석
人 사람 인
民 백성 민
解 풀 해
放 놓을 방
軍 군사 군
占 점할 점
領 다스릴 령
南 남녘 남
京 서울 경

七 일곱 칠
律 법률 률
一 한 일
首 머리 수

壬 아홉째천간 임
子 첫째지지 자
冬 겨울 동

林 수풀 림
散 흩어질 산
耳 귀 이

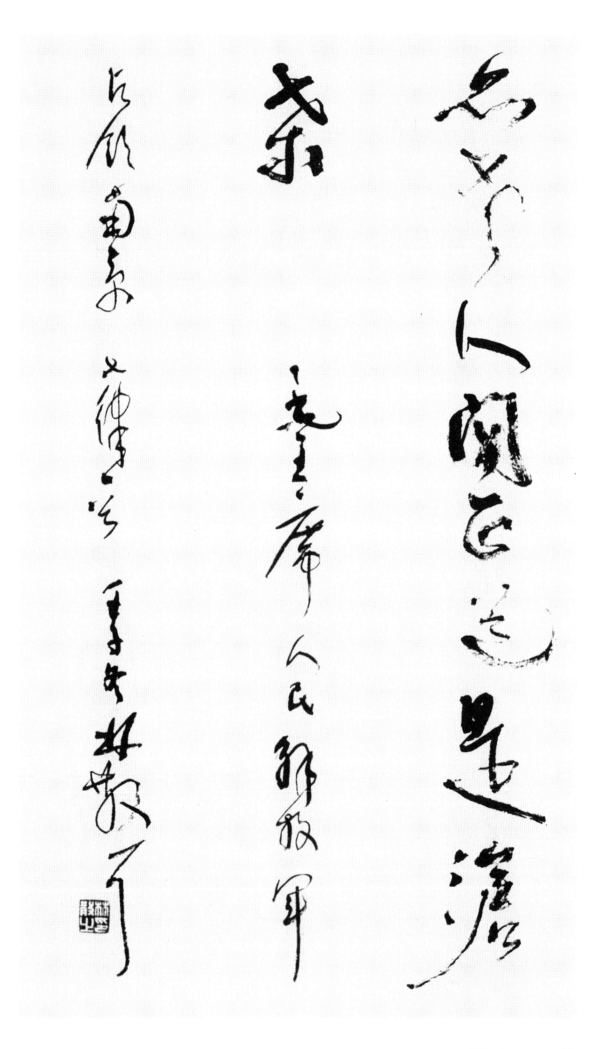

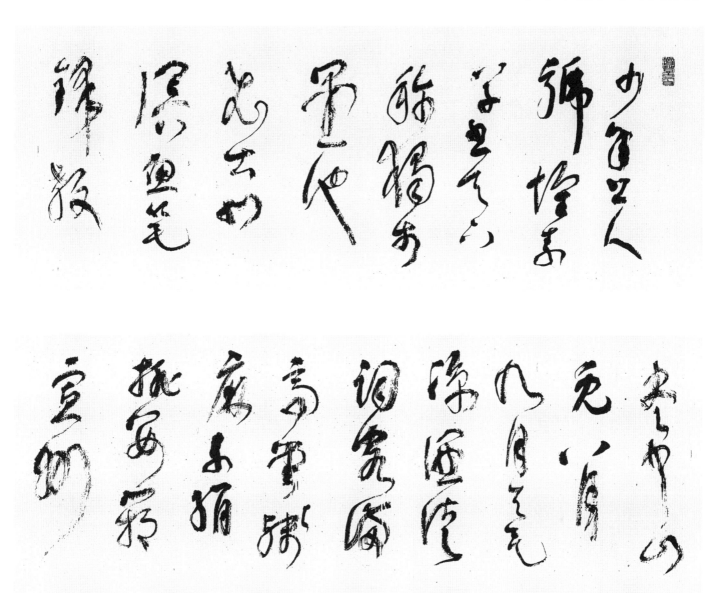

少 젊을 소
年 해 년
上 윗 상
人 사람 인
號 부를 호
懷 품을 회
素 흴 소

草 풀 초
書 글 서
天 하늘 천
下 아래 하
稱 칭할 칭
獨 홀로 독
步 걸음 보

墨 먹 묵
池 못 지
飛 날 비
出 날 출
北 북녘 북
溟 바다 명
魚 고기 어

笔 붓 필
※筆과 同字임
鋒 칼날 봉

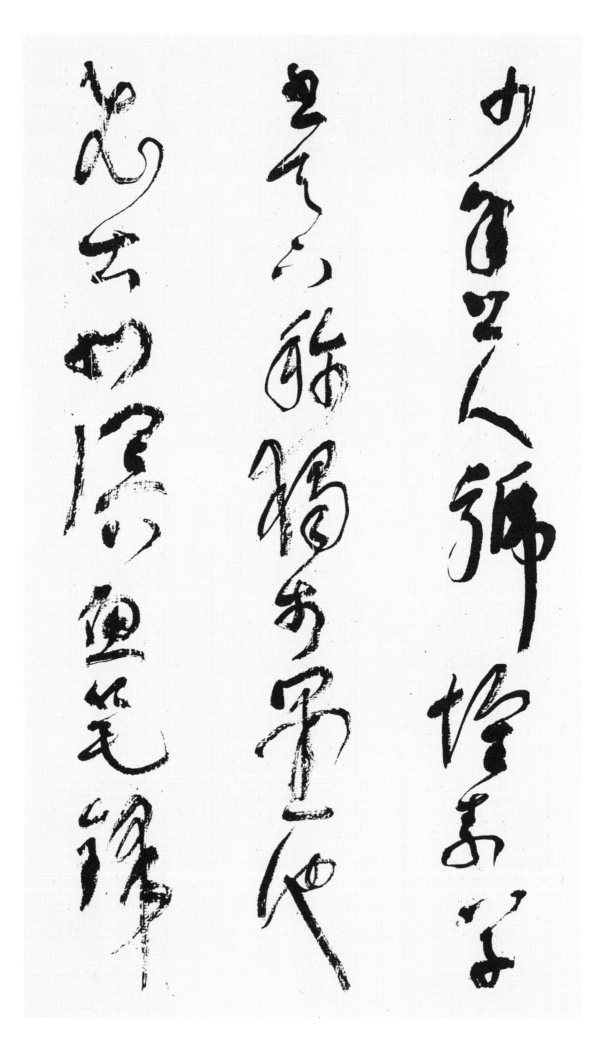

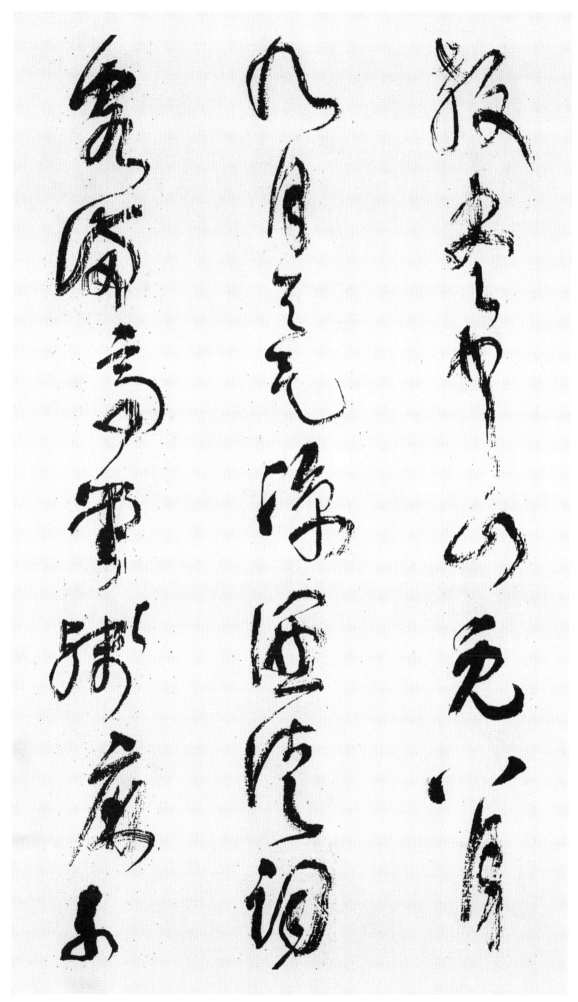

殺 죽일 살
盡 다할 진
中 가운데 중
山 뫼 산
兔 토끼 토

八 여덟 팔
月 달 월
九 아홉 구
月 달 월
天 하늘 천
氣 기운 기
涼 서늘할 량

酒 술 주
徒 다만 도
詞 글 사
客 손 객
滿 찰 만
高 높을 고
堂 집 당

牋 전문 전
麻 삼 마
素 흴 소

絹 비단 견
排 물리칠 배
數 셈 수
箱 상자 상

宣 펼 선
州 고을 주
石 돌 석
硯 벼루 연
墨 먹 묵
色 빛 색
光 빛 광

吾 나 오
師 스승 사
醉 취할 취
後 뒤 후
倚 기댈 의
繩 줄 승
床 책상 상

須 잠깐 수

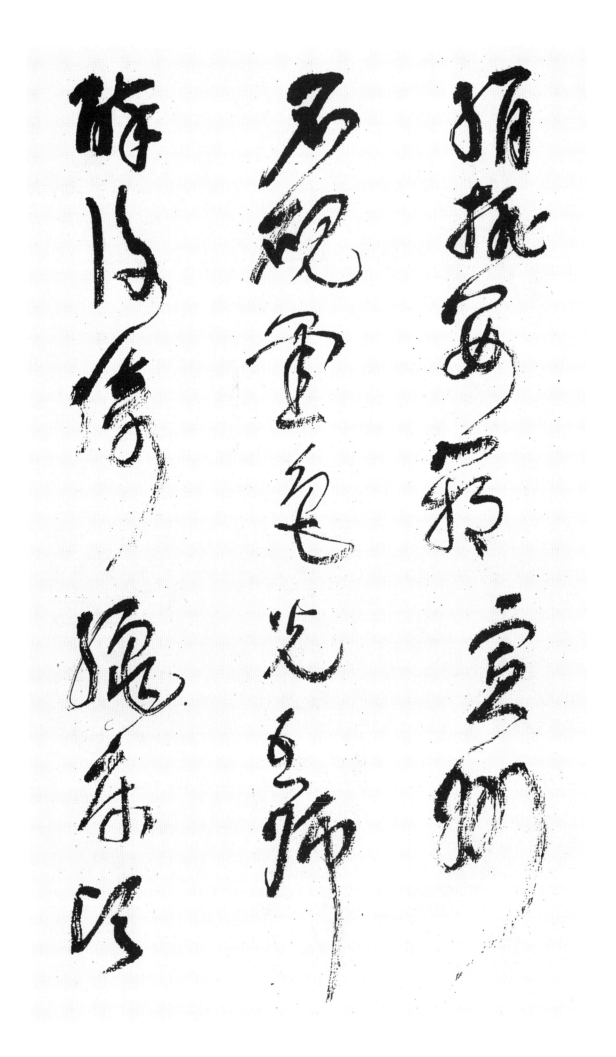

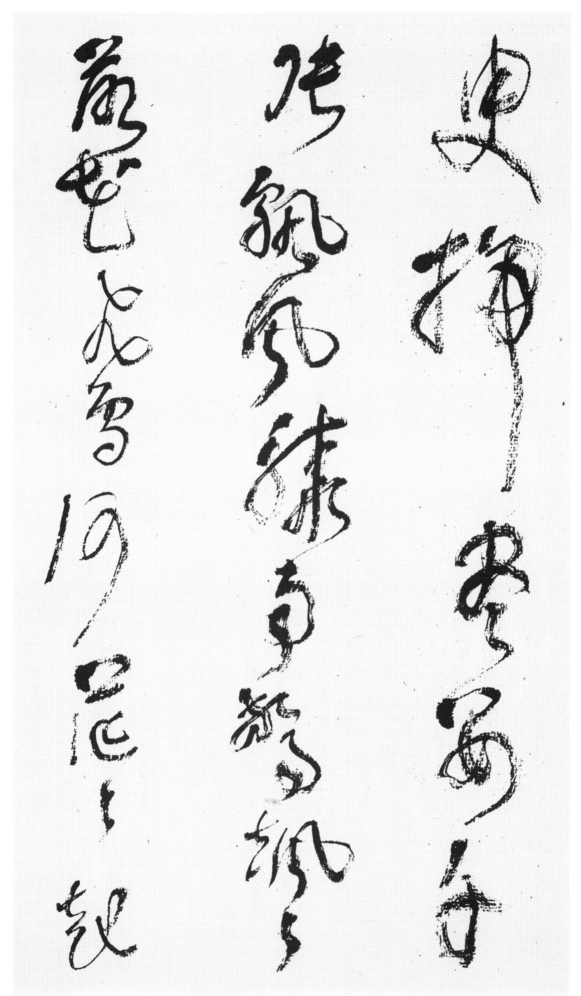

臾 잠깐 유
掃 쓸 소
盡 다할 진
數 셈 수
千 일천 천
張 펼 장

飄 날릴 표
風 바람 풍
驟 빠를 취
雨 비 우
驚 놀랄 경
颯 바람소리 삽
颯 바람소리 삽

落 떨어질 락
花 꽃 화
飛 날 비
雪 눈 설
何 어찌 하
茫 멀 망
茫 멀 망

起 일어날 기

來 올 래
向 향할 향
壁 벽 벽
未 아닐 미
停 멈출 정
手 손 수

一 한 일
行 다닐 행
數 셈 수
字 글자 자
大 큰 대
如 같을 여
斗 말 두

怳 황홀할 황
怳 황홀할 황
如 같을 여
聞 들을 문
神 귀신 신

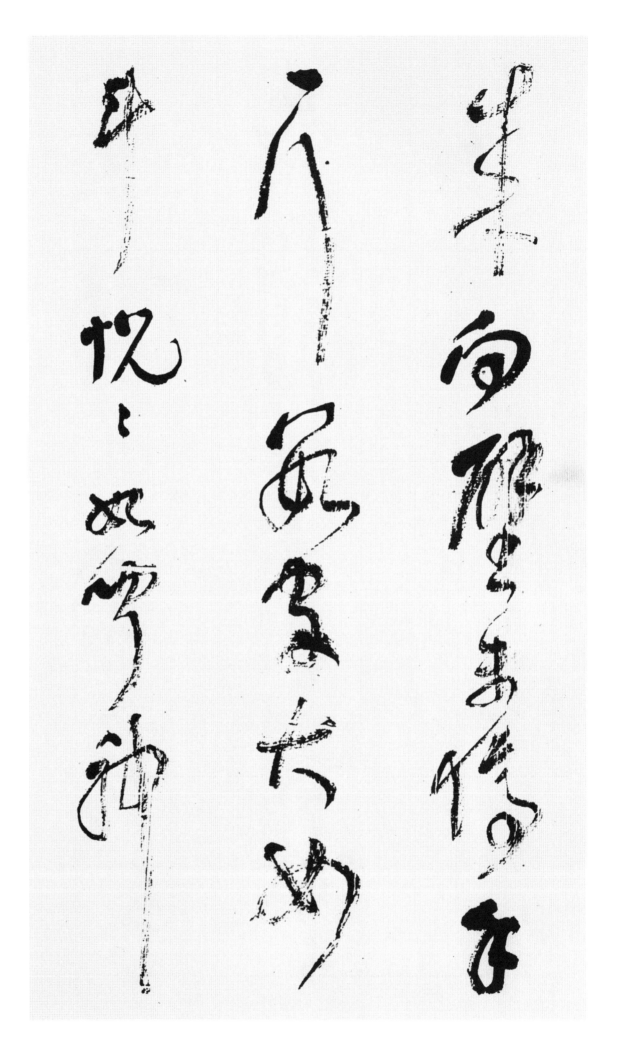

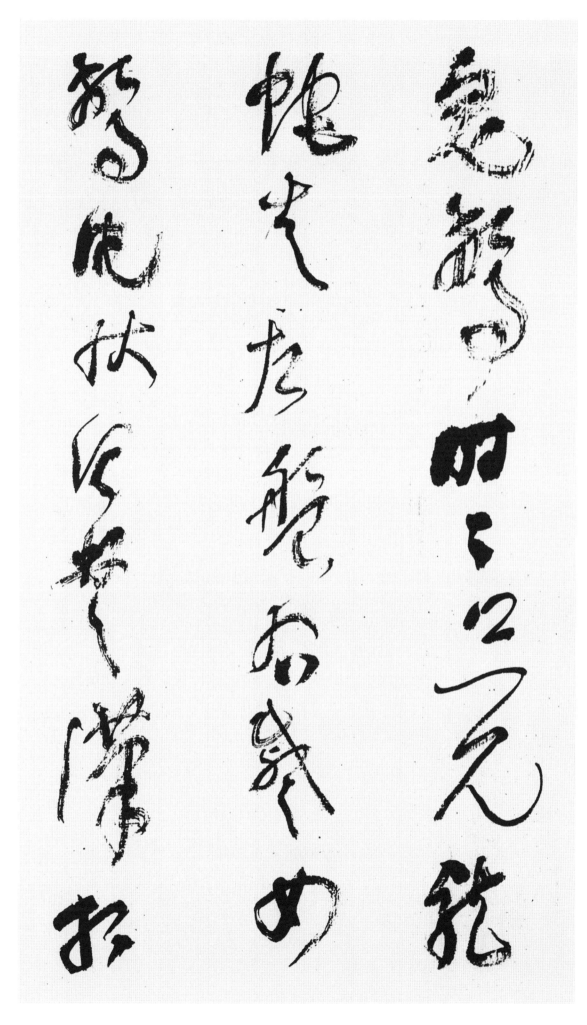

鬼 귀신 귀
驚 놀랄 경

時 때 시
時 때 시
只 다만 지
見 볼 견
龍 용 룡
蛇 뱀 사
走 달릴 주

左 왼 좌
盤 서릴 반
右 오른 우
蹙 당길 척
如 같을 여
驚 놀랄 경
電 번개 전
※略字인 电으로 씀

狀 형상 상
同 같을 동
楚 초나라 초
漢 한나라 한
相 서로 상

攻 칠 공
戰 싸움 전

湖 호수 호
南 남녘 남
七 일곱 칠
郡 고을 군
凡 무릇 범
幾 그 기
※簡字인 几로 씀
家 집 가

家 집 가
家 집 가
屛 병풍 병
障 막을 장
書 글 서
題 지을 제
遍 두루 편

王 임금 왕
逸 뛰어날 일
少 젊을 소
張 펼 장
伯 맏 백
英 꽃부리 영

古 옛 고

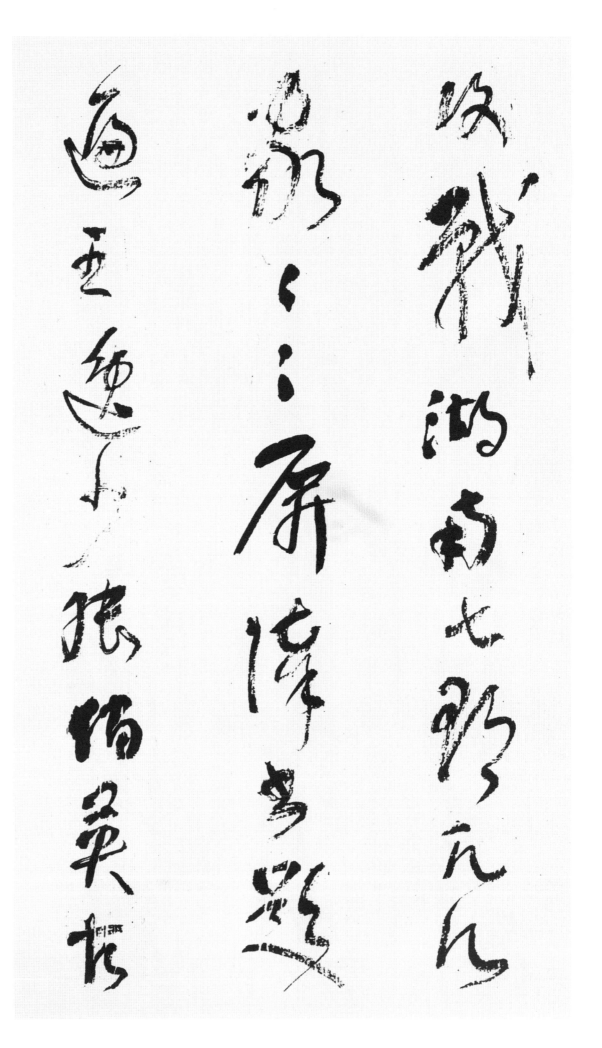

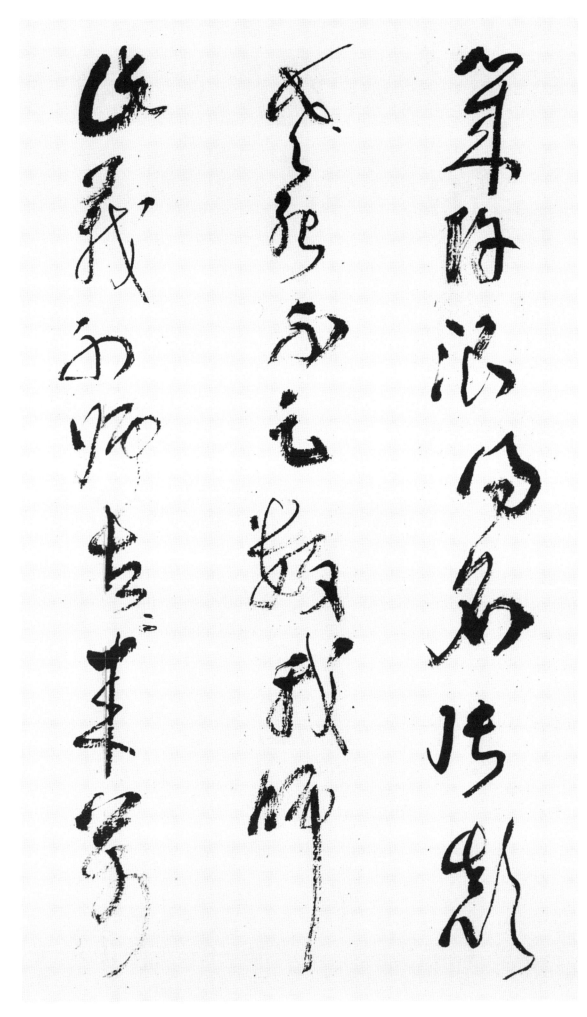

來	올 래

※작가 누락분임

幾	몇 기
許	허락할 허
浪	맹랑할 랑
得	얻을 득
名	명성 명

張	펼 장
顚	돌 전
老	늙을 로
死	죽을 사
不	아니 부
足	족할 족
數	셈 수

我	나 아
師	스승 사
此	이 차
義	뜻 의
不	아니 불
師	스승 사
古	옛 고

古	옛 고
來	올 래
萬	일만 만

事 일 사
貴 귀할 귀
天 하늘 천
生 날 생

何 어찌 하
必 반드시 필
要 필요할 요
※작가 누락분임
公 공변될 공
孫 손자 손
大 큰 대
娘 아가씨 낭
渾 섞일 혼
脫 벗을 탈
舞 춤 무

散 흩어질 산
耳 귀 이

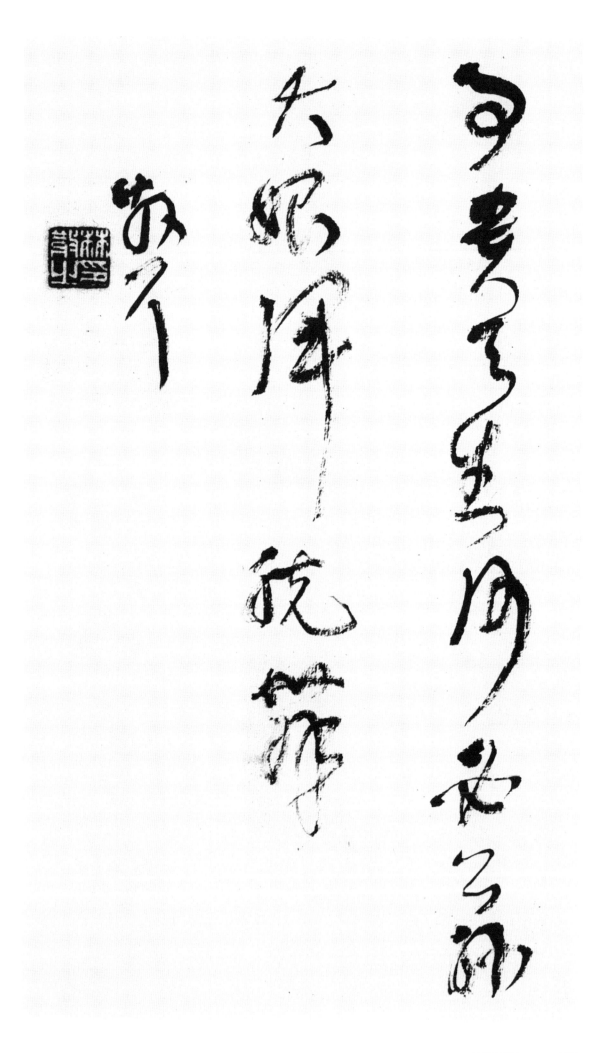

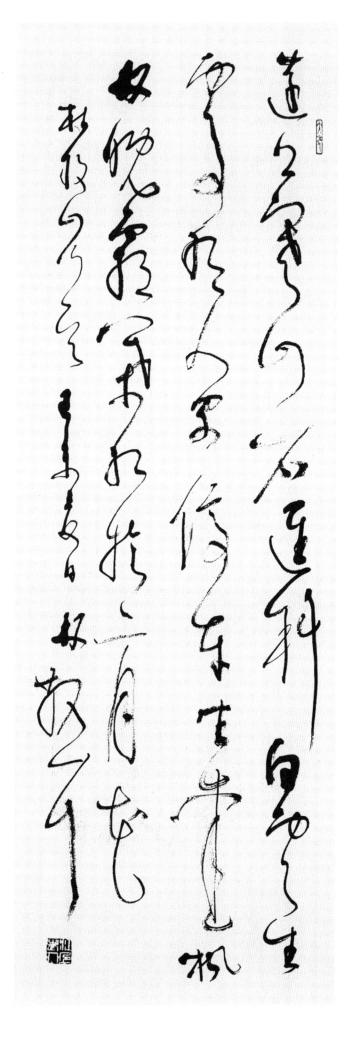

遠 멀 원
上 위 상
寒 찰 한
山 뫼 산
石 돌 석
逕 길 경
斜 기울 사

白 흰 백
雲 구름 운
生 날 생
處 곳 처
有 있을 유
人 사람 인
家 집 가

停 머무를 정
車 수레 거
坐 앉을 좌

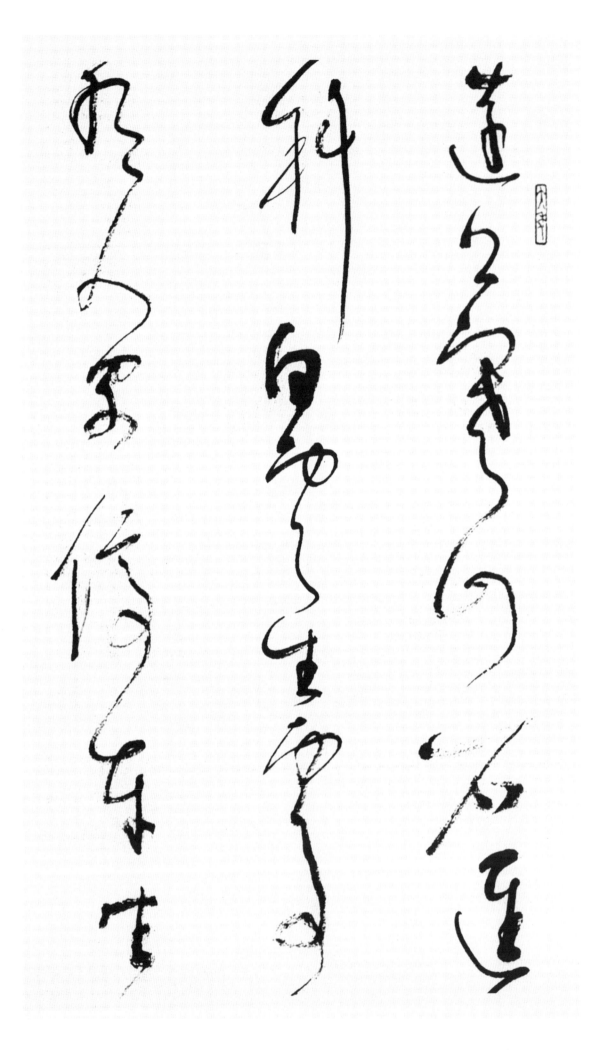

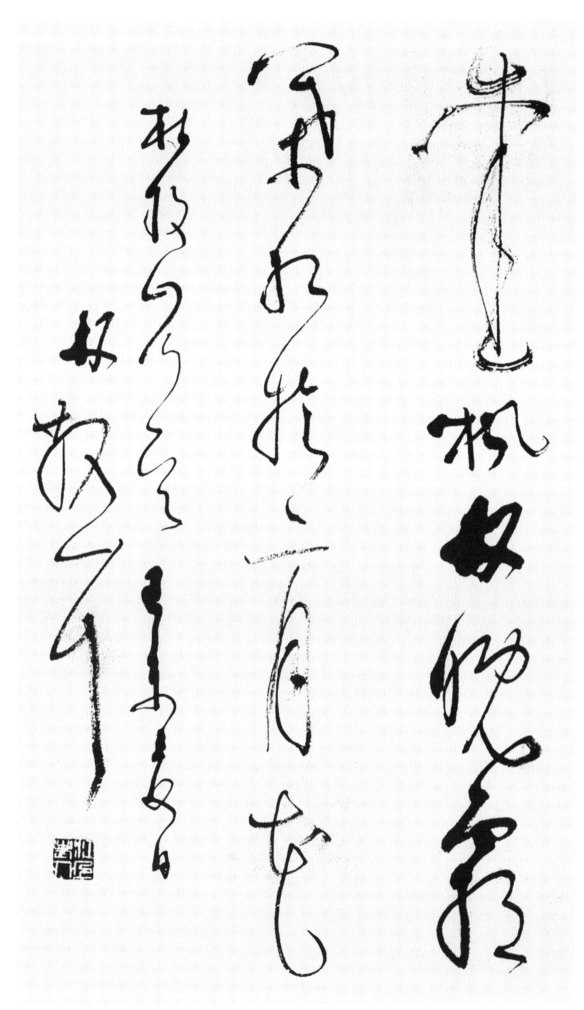

愛 사랑 애
楓 단풍 풍
林 수풀 림
晚 늦을 만

霜 서리 상
葉 잎 엽
紅 붉을 홍
於 어조사 어
二 두 이
月 달 월
花 꽃 화

杜 막을 두
牧 칠 목
山 뫼 산
行 갈 행
一 한 일
首 머리 수

己 여섯째천간 기
未 여덟째지지 미
夏 여름 하
日 날 일

林 수풀 림
散 흩어질 산
耳 귀 이

中庭地白樹棲鴉
冷露無聲濕桂花
今夜月明人盡望
不知秋思落誰家

王建 中秋望月 甲子仲秋日

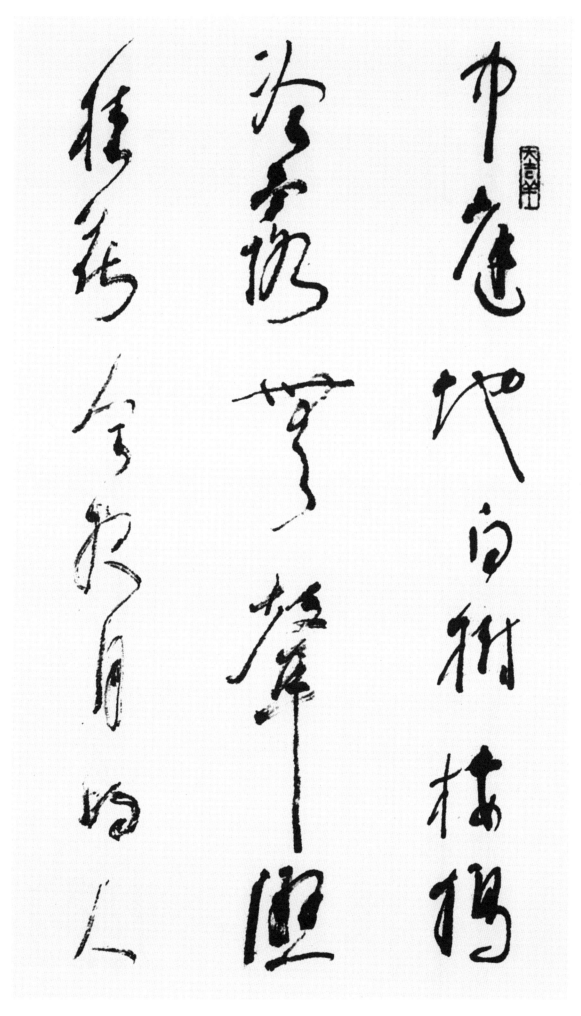

中 가운데 중
庭 뜰 정
地 땅 지
白 흰 백
樹 나무 수
棲 쉴 서
鴉 갈가마귀 아

冷 찰 냉
露 이슬 로
無 없을 무
聲 소리 성
濕 젖을 습
桂 계수 계
花 꽃 화

今 이제 금
夜 밤 야
月 달 월
明 밝을 명
人 사람 인

盡 다할 진
望 바랄 망

不 아닐 부
知 알 지
秋 가을 추
思 생각 사
在 있을 재
誰 누구 수
家 집 가

王 임금 왕
建 세울 건
中 가운데 중
秋 가을 추
望 바랄 망
月 달 월

甲 첫째천간 갑
子 첫째지지 자
年 해 년
秋 가을 추
日 날 일

八 여덟 팔
十 열 십
七 일곱 칠
叟 늙은이 수

林 수풀 림
散 흩어질 산
耳 귀 이

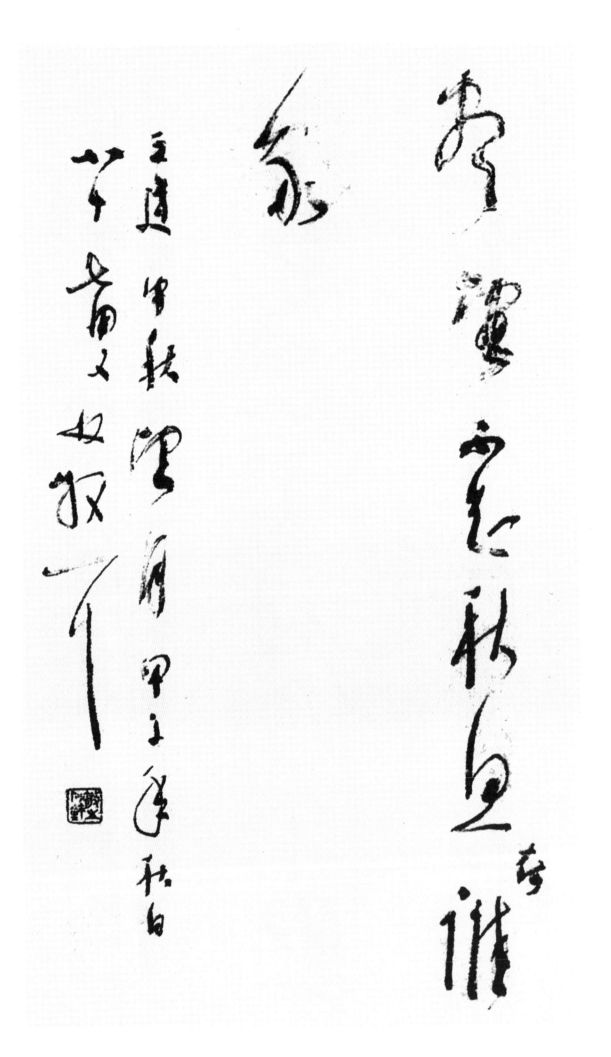

辛 매울 신
苦 괴로울 고
寒 찰 한
燈 등 등
數 셈 수
十 열 십
霜 서리 상

墨 먹 묵
磨 갈 마
磨 갈 마
墨 먹 묵
感 느낄 감
深 깊을 심
長 길 장

筆 붓 필
從 따를 종
曲 굽을 곡
處 곳 처
還 다시 환
求 구할 구
直 곧을 직

意 뜻 의

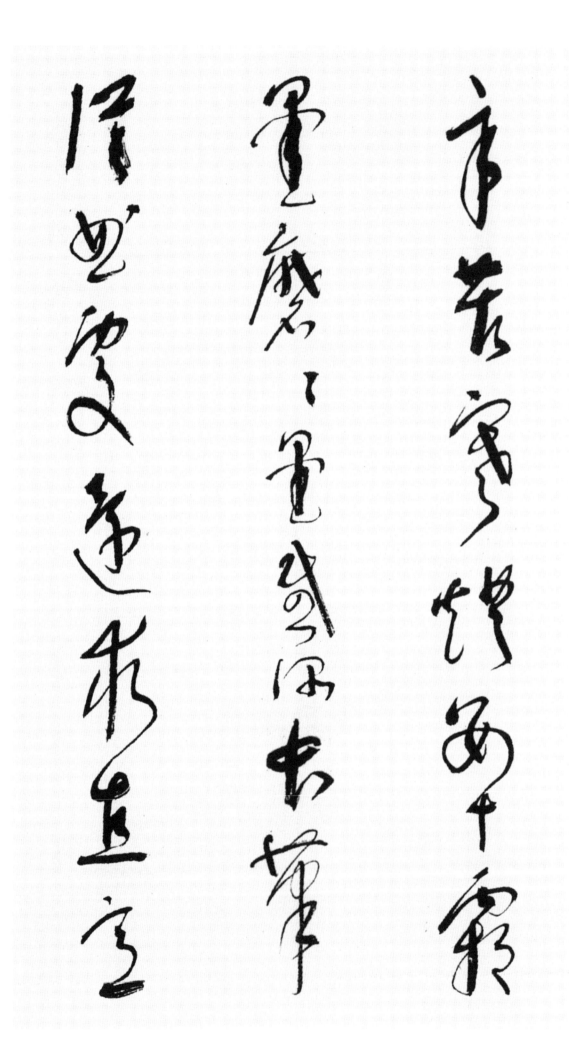

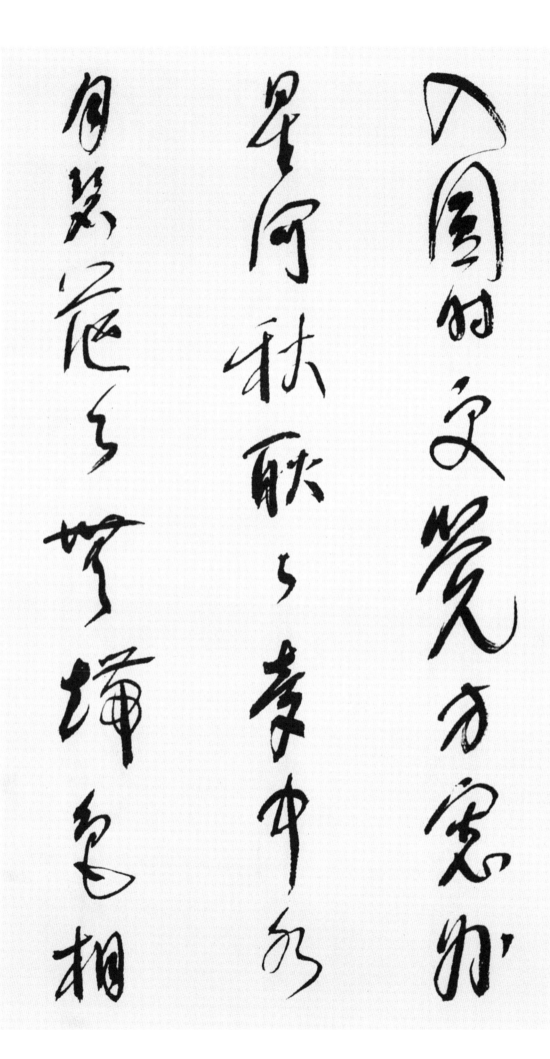

入 들 입
圓 둥글 원
時 때 시
更 다시 경
覺 느낄 각
方 모 방

窓 창 창
外 바깥 외
星 별 성
河 물 하
秋 가을 추
耿 빛날 경
耿 빛날 경

夢 꿈 몽
中 가운데 중
水 물 수
月 달 월
碧 푸를 벽
茫 멀 망
茫 멀 망

無 없을 무
端 끝 단
色 빛 색
相 형상 상

驅 달릴 구
人 사람 인
甚 심할 심

寫 쓸 사
到 이를 도
今 이제 금
年 해 년
猶 오히려 유
未 아닐 미
忘 잊을 망

乙 둘째천간 을
卯 넷째지지 묘
二 두 이
月 달 월

辛 매울 신
苦 괴로울 고
一 한 일
首 머리 수

林 수풀 림
散 흩어질 산
耳 귀 이

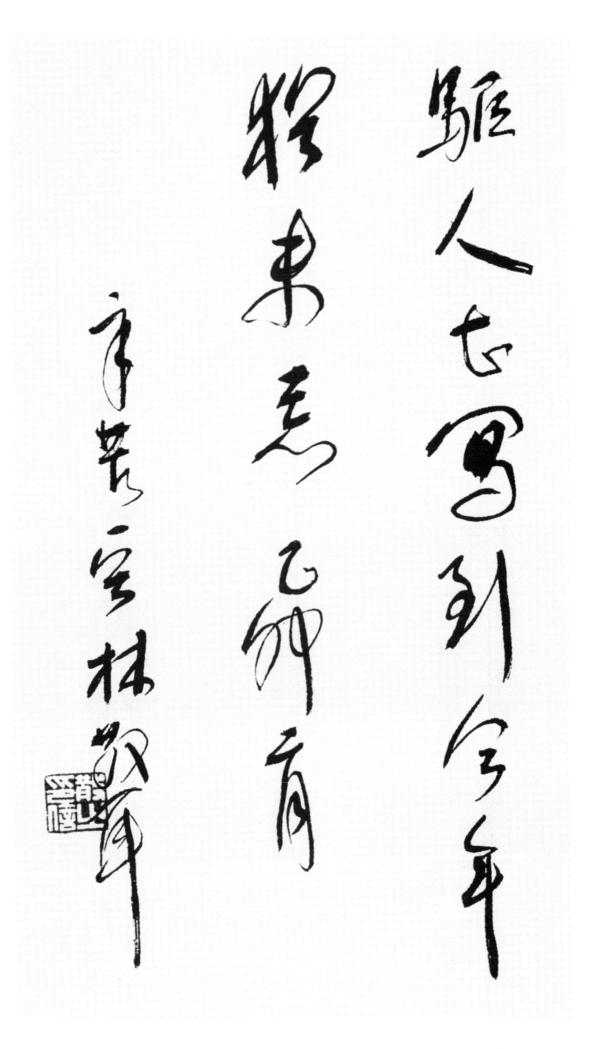

這神風凜庵泛素一絃崖老巳兵里已浪雅秋望石心芝莖莊乾貌遠堂莊取嚴清與恨出院古世傳彎書名

獲喜指笑芝梁為怅扎长仙论一母遺毫雄年形三十年齒北

風 바람 풍
神 정신 신
遺 남을 유
洛 물떨어질 락
浦 포구 포

江 강 강
表 표할 표
一 한 일
孤 외로울 고
岑 뫼부리 잠

已 이미 이
盡 다할 진
思 생각 사
吳 오나라 오

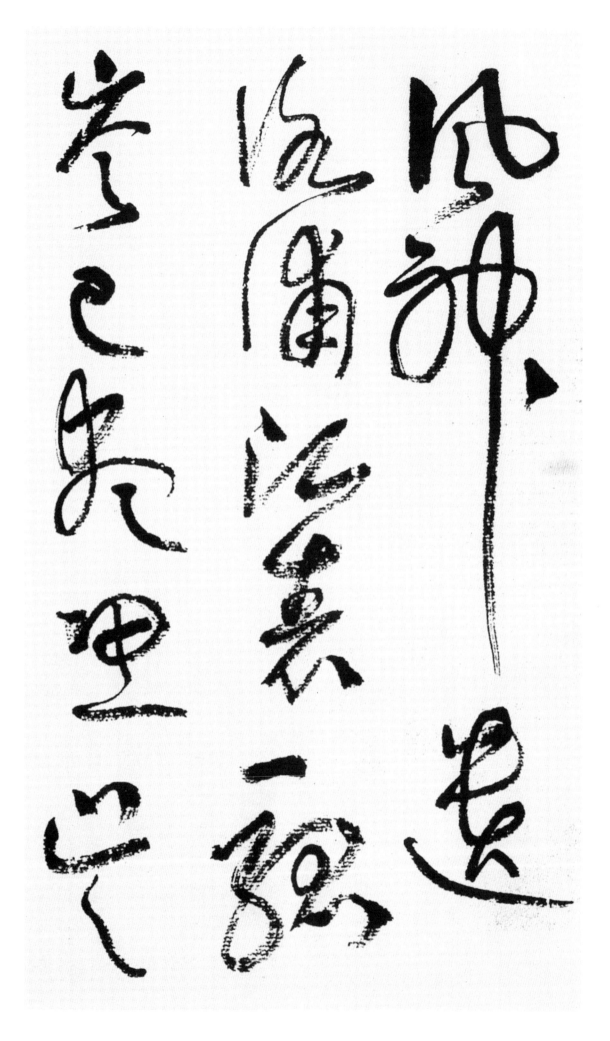

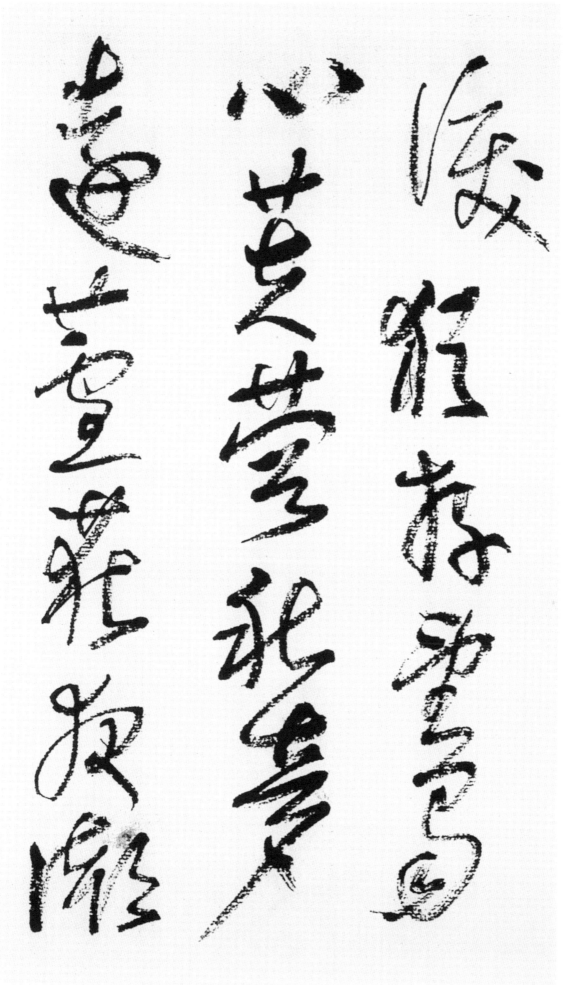

涙 눈물흘릴루

猶 아직 유
存 남을 존
望 바랄 망
蜀 촉나라 촉
心 마음 심

芙 연꽃 부
蓉 연꽃 용
秋 가을 추
夢 꿈 몽
遠 멀 원

蘆 갈대 로
荻 갈대 적
夜 밤 야
潮 조수 조

深 깊을 심

幽 그윽할 유
恨 한탄할 한
成 이룰 성
終 마칠 종
古 옛 고

空 빌 공
傳 전할 전
靑 푸를 청
鳥 새 조
音 소리 음

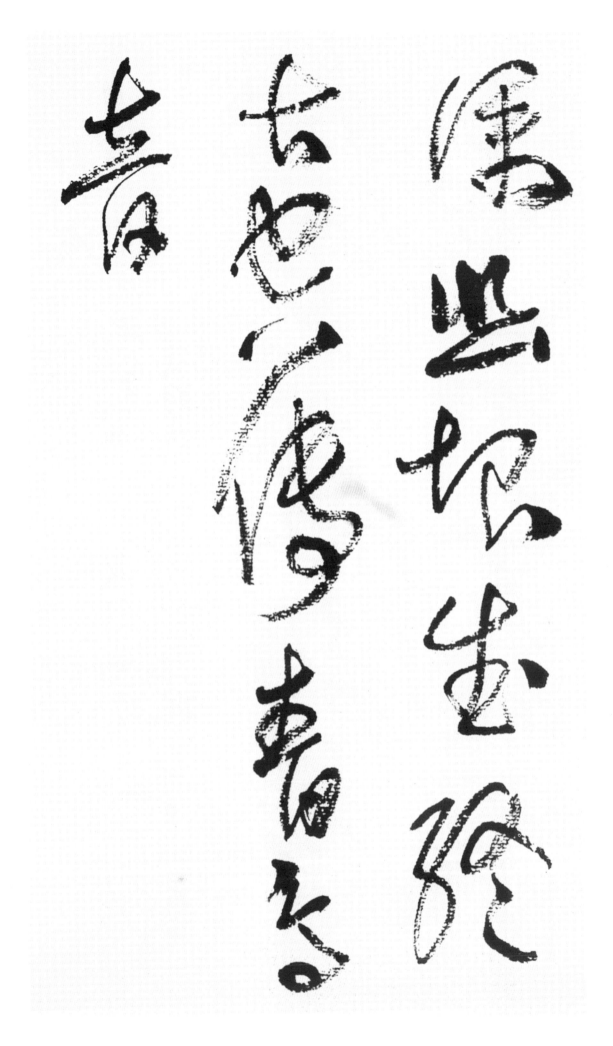

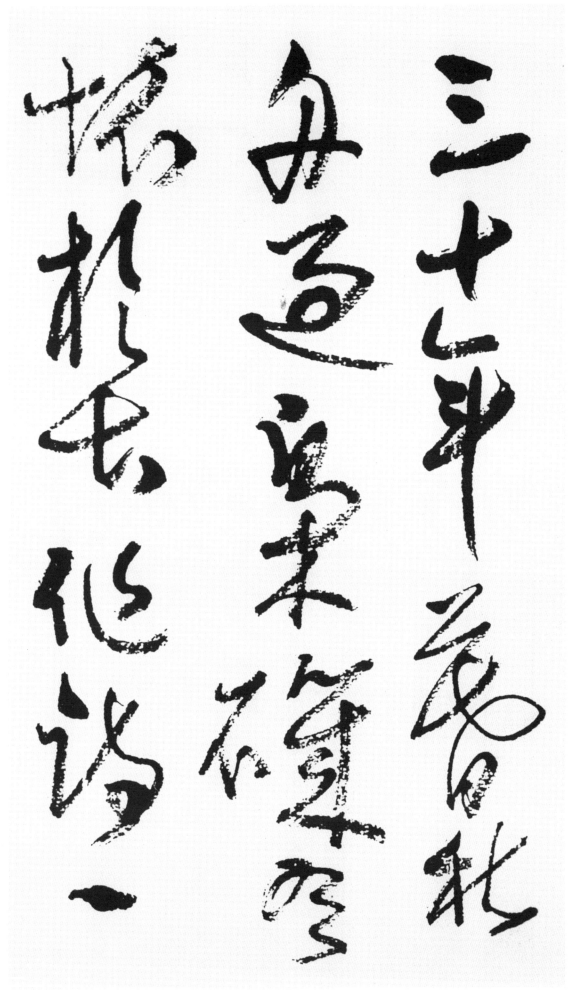

三 석삼
十 열십
年 해년
暮 저물모
秋 가을추

舟 배주
過 지날과
梟 올빼미효
磯 낚시터기
有 있을유
懷 품을회
於 어조사어
古 옛고

作 지을작
詩 글시
一 한일

首 머리 수

錄 기록할 록
※작가 彔으로 씀
爲 하 위
穆 화목할 목
亭 정자 정
博 넓을 박
笑 웃음 소

散 흩어질 산
之 갈 지

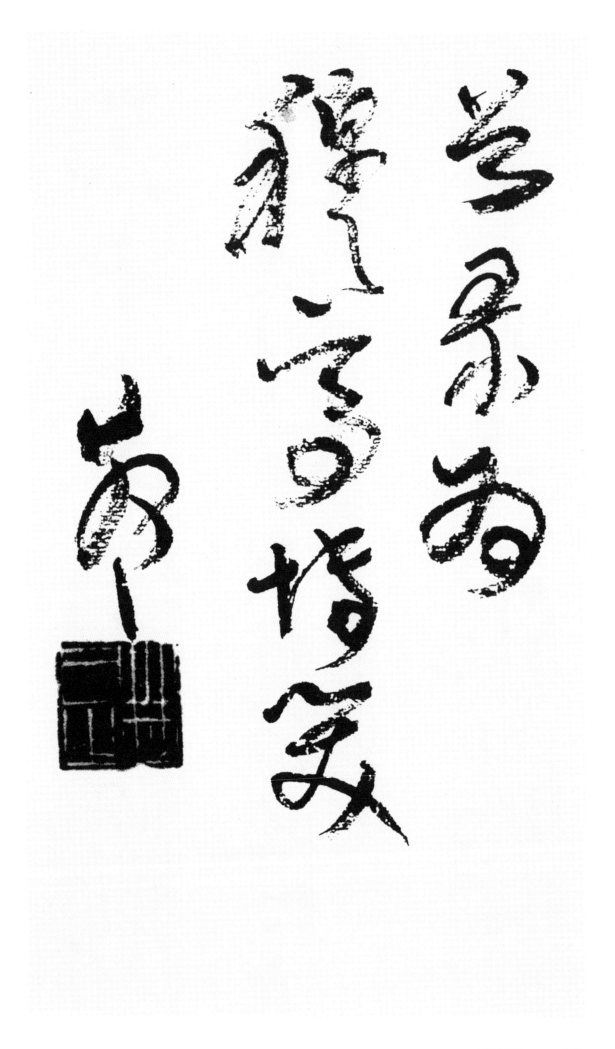

其一.

雖 비록 수
學 배울 학
率 이끌 솔
更 다시 경
胸 가슴 흉
有 있을 유
字 글자 자

未 아닐 미
能 능할 능
隨 따를 수
衆 무리 중
脚 다리 각
中 가운데 중
塵 티끌 진

旣 이미 기
學 배울 학
古 옛 고
人 사람 인
又 또 우

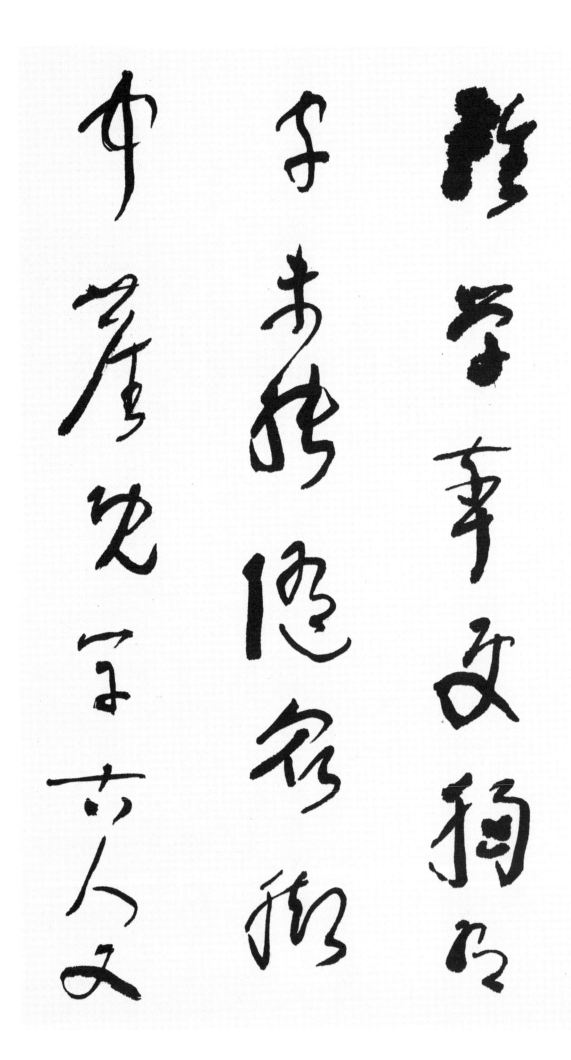

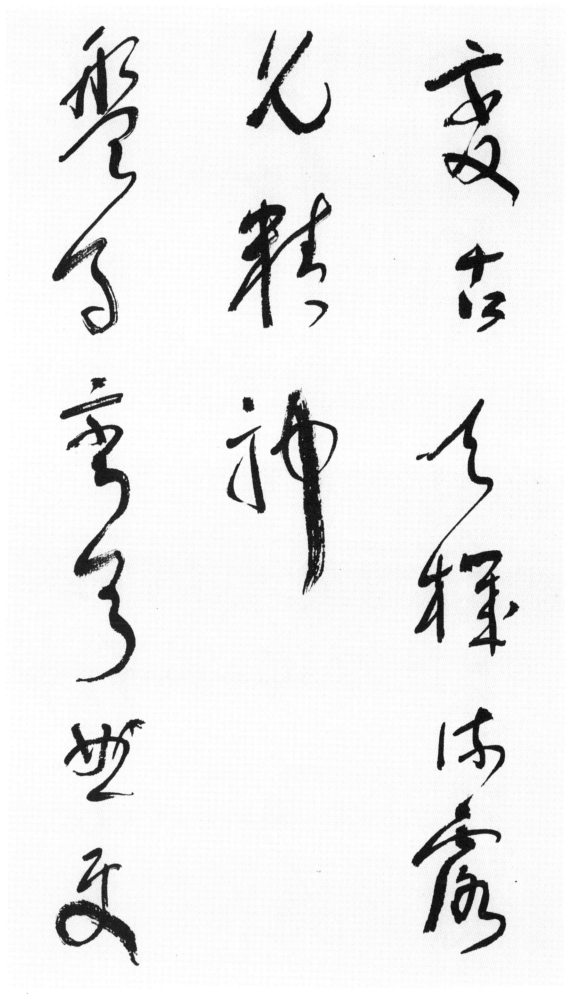

變 변할 변
古 옛 고

天 하늘 천
機 고동 기
流 흐를 류
露 이슬 로
見 볼 견
精 자세할 정
神 정신 신

其二.

盤 서릴 반
馬 말 마
彎 당길 만
弓 활 궁
曲 굽을 곡
更 다시 경

張 펼 장

剛 굳셀 강
柔 부드러울 유
吐 토할 토
納 들일 납
力 힘 력
中 가운데 중
藏 감출 장

頻 자루 빈
年 해 년
辛 매울 신
苦 괴로울 고
知 알 지
同 함께 동
調 고를 조

筆 붓 필
未 아닐 미
狂 미칠 광
時 때 시

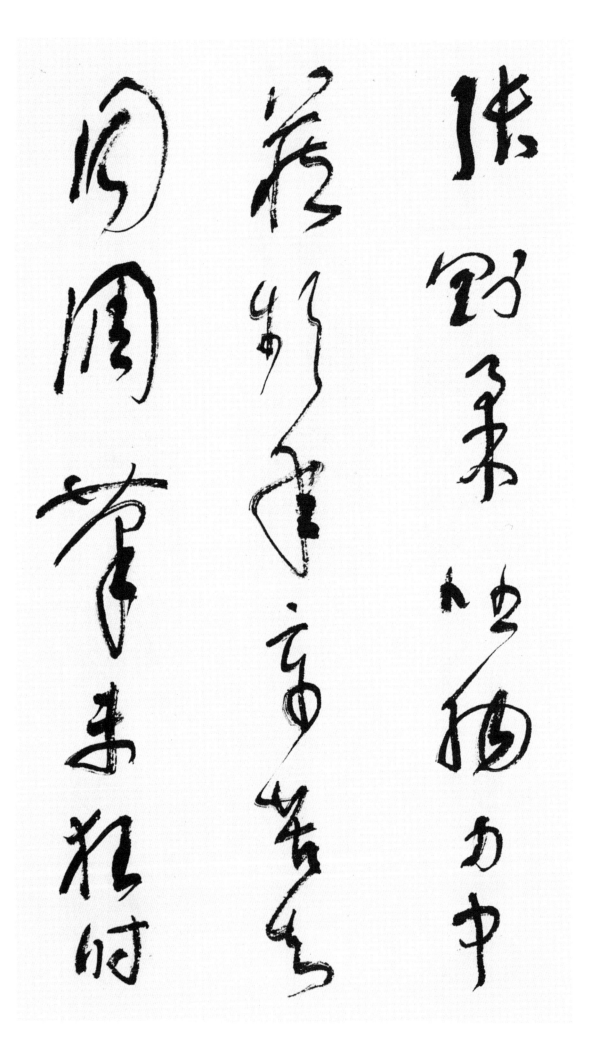

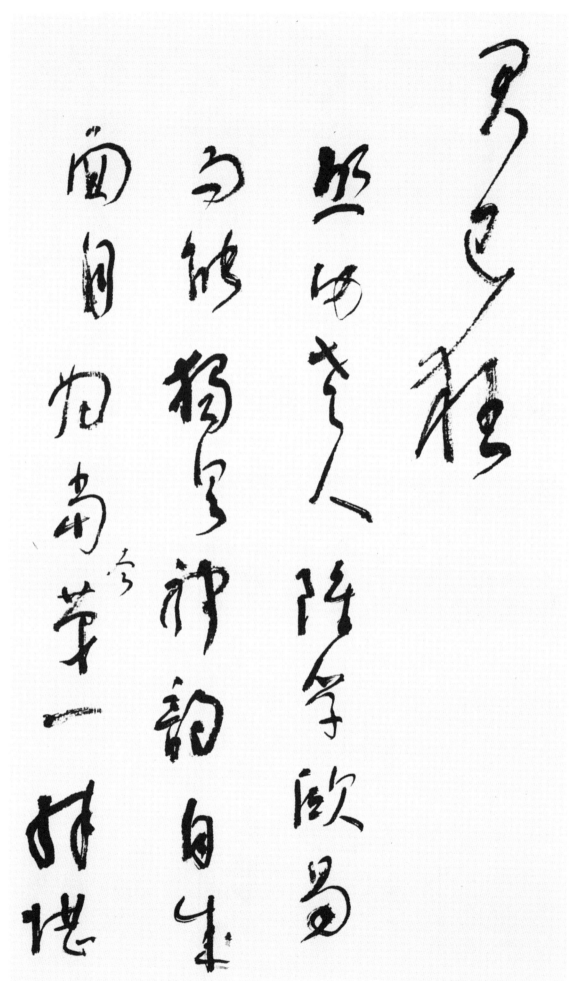

君 임금 군
已 이미 이
狂 미칠 광

啓 열 계
功 공 공
老 늙을 로
人 사람 인
雖 비록 수
學 배울 학
歐 성 구

易 바꿀 역
而 말이을 이
能 능할 능
獨 홀로 독
具 갖출 구
神 정신 신
韵 운치 운
自 스스로 자
來 올 래

面 얼굴 면
目 눈 목
爲 하 위
當 당할 당
今 이제 금
第 차례 제
一 한 일

殊 다를 수
堪 견딜 감

敬 존경할 경
佩 찰 패

此 이 차
册 책 책
書 글 서
利 이로울 리
明 밝을 명
同 함께 동
學 배울 학
所 바 소
書 글 서

更 다시 경
屬 속할 속
得 얻을 득
意 뜻 의
之 갈 지
作 지을 작

秋 가을 추
暑 새벽 서
□ 불명자
人 사람 인
持 가질 지
題 지을 제
此 이 차
以 써 이
博 넓을 박
一 한 일
笑 웃을 소

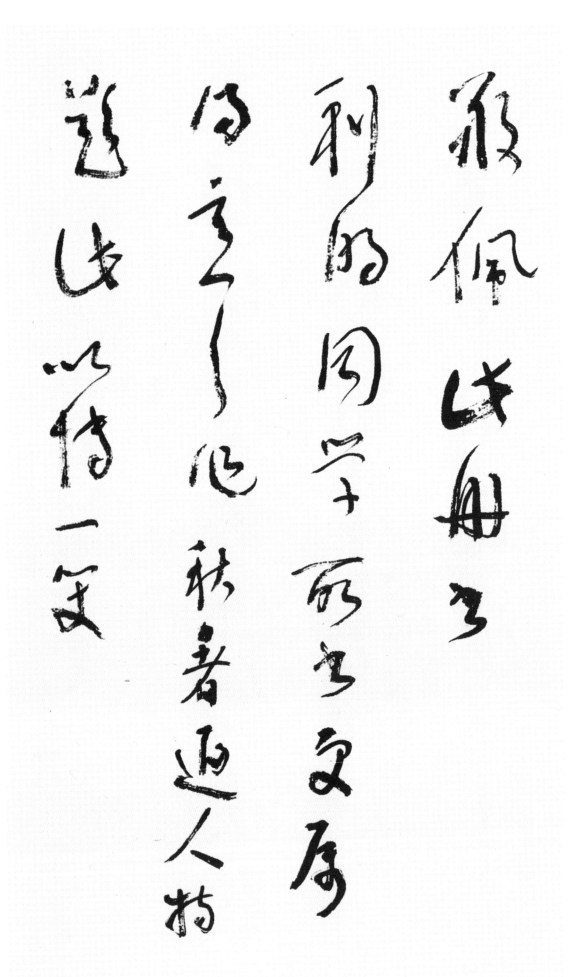

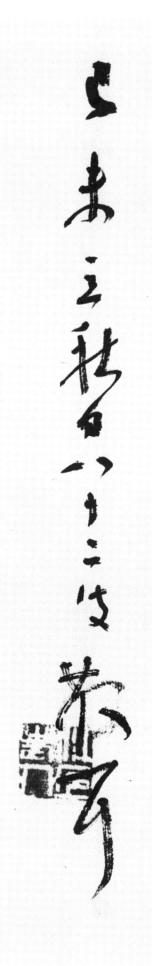

己 여섯째천간 기
未 여덟째지지 미
立 설 립
秋 가을 추
日 한 일

八 여덟 팔
十 열 십
二 두 이
叟 늙은이 수

散 흩어질 산
耳 귀 이

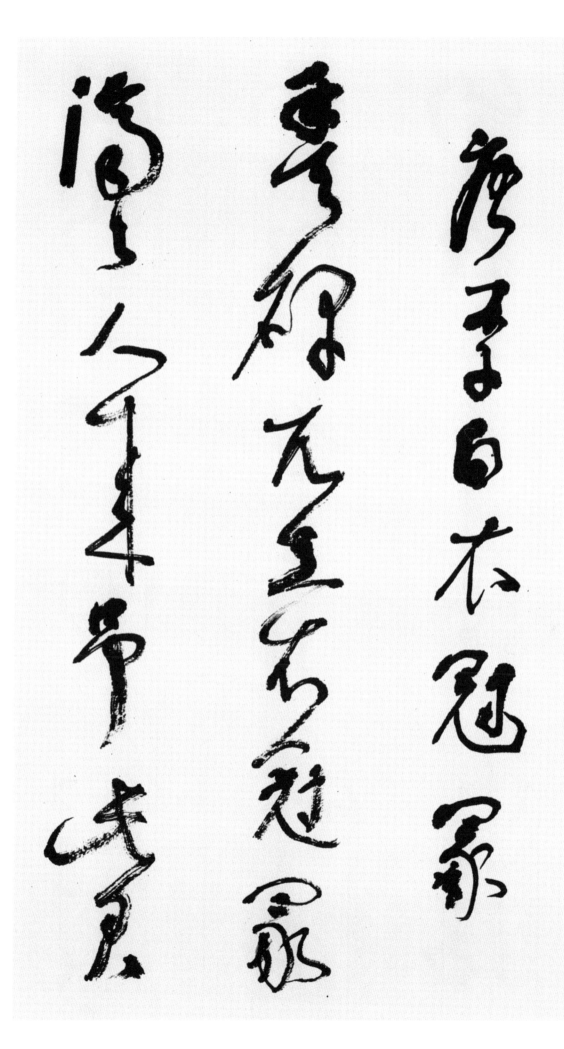

唐 당나라 당
李 오얏 리
白 흰 백
衣 옷 의
冠 갓 관
冢 무덤 총

豊 클 풍
碑 비석 비
兀 우뚝솟을 올
立 설 립
衣 옷 의
冠 벼슬 관
冢 무덤 총

濟 많고성할 제
濟 많고성할 제
人 사람 인
來 올 래
吊 조상할 조
此 이 차
君 그대 군

江 강 강
水 물 수
空 빌 공
流 흐를 류
詞 글 사
客 손 객
淚 눈물흘릴 루

蠻 야박스럴 만
書 글 서
已 이미 이
負 짐질 부
逐 쫓겨날 축
臣 신하 신
文 글월 문

名 이름 명
山 뫼 산
名 이름 명
士 선비 사
爭 다툴 쟁
千 일천 천
古 옛 고

好 좋을 호
酒 술 주

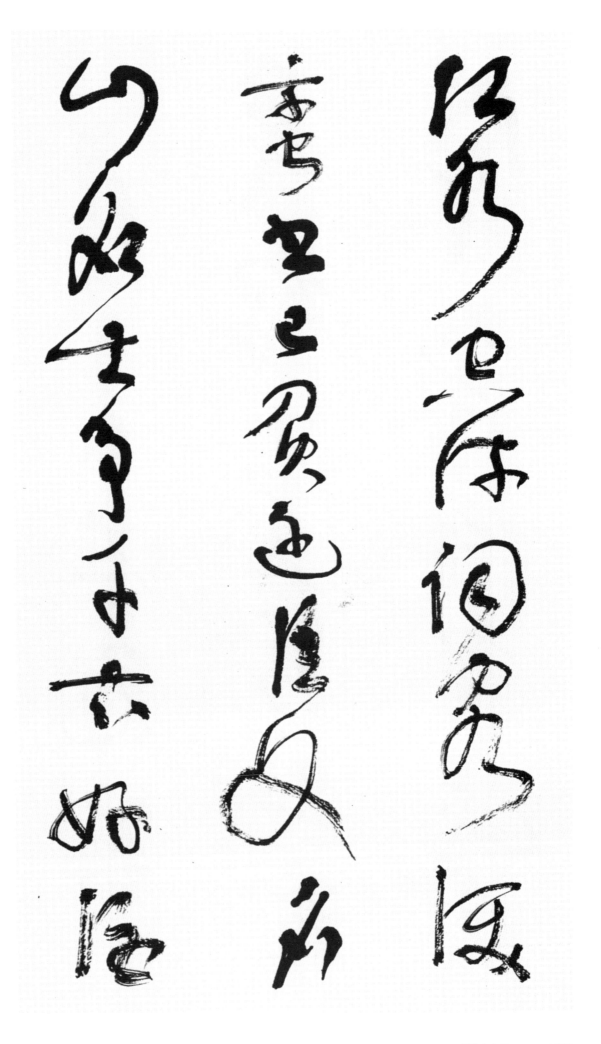

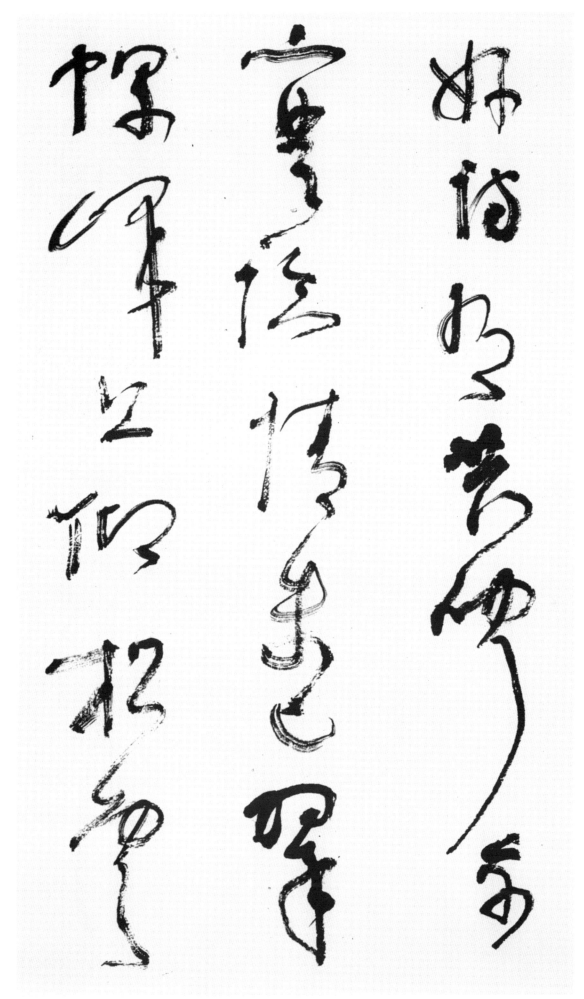

好 좋을 호
詩 글 시
有 있을 유
共 함께 공
聞 들을 문

我 나 아
亦 또 역
登 오를 등
臨 임할 림
情 뜻 정
未 아닐 미
已 이미 이

翠 푸를 취
螺 소라 라
峰 봉우리 봉
上 위 상
仰 우러를 앙
松 소나무 송
雲 구름 운

己 여섯째천간 기
未 여덟째지지 미
春 봄 춘
日 날 일

林 수풀 림
散 흩어질 산
耳 귀 이

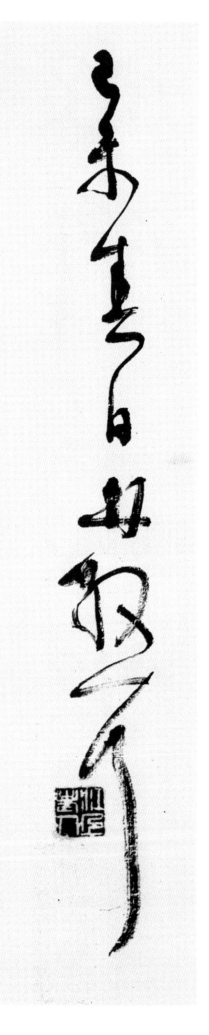

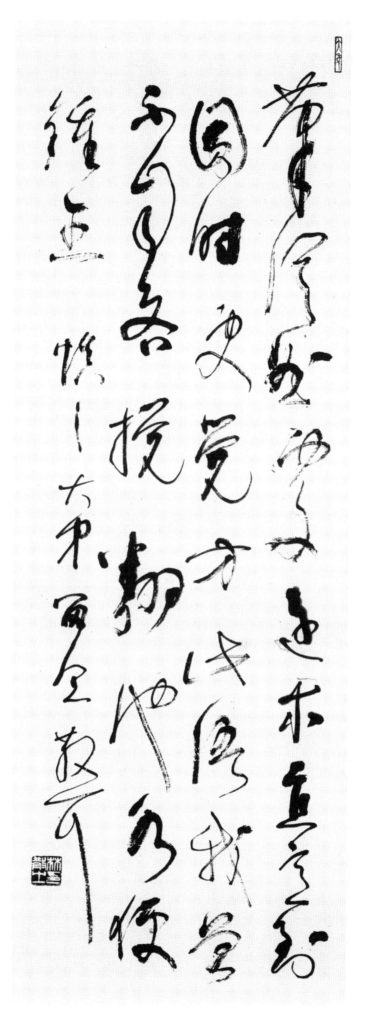

22.
自作詩論書

筆 붓 필
從 따를 종
曲 굽을 곡
處 곳 처
還 다시 환
求 구할 구
直 곧을 직

意 뜻 의
到 이를 도
圓 둥글 원
時 때 시
更 다시 경
覺 깨달을 각
方 모 방

此 이 차
語 말씀 어
我 나 아
曾 일찍 증
不 아닐 부
自 스스로 자

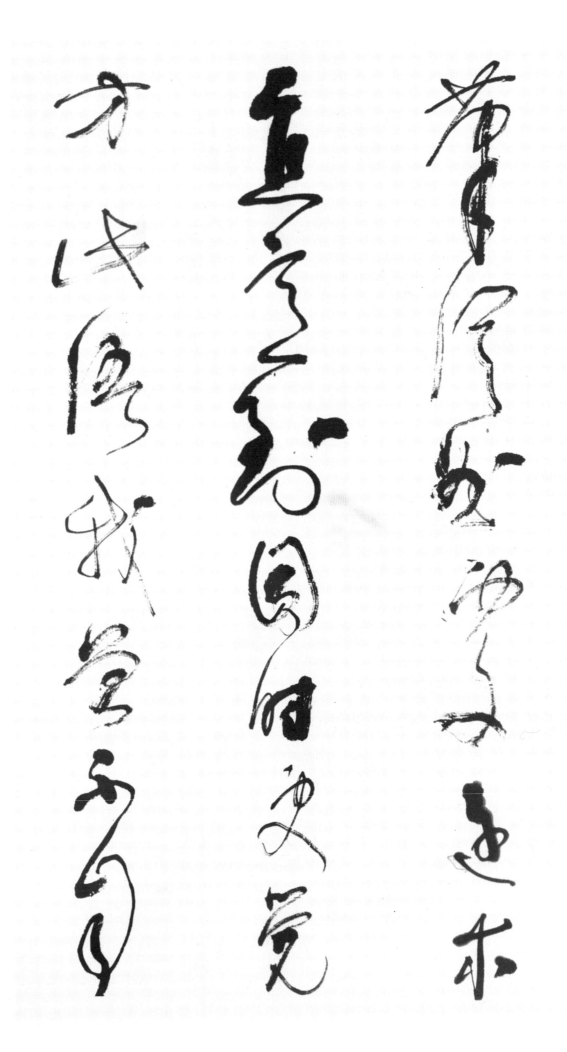

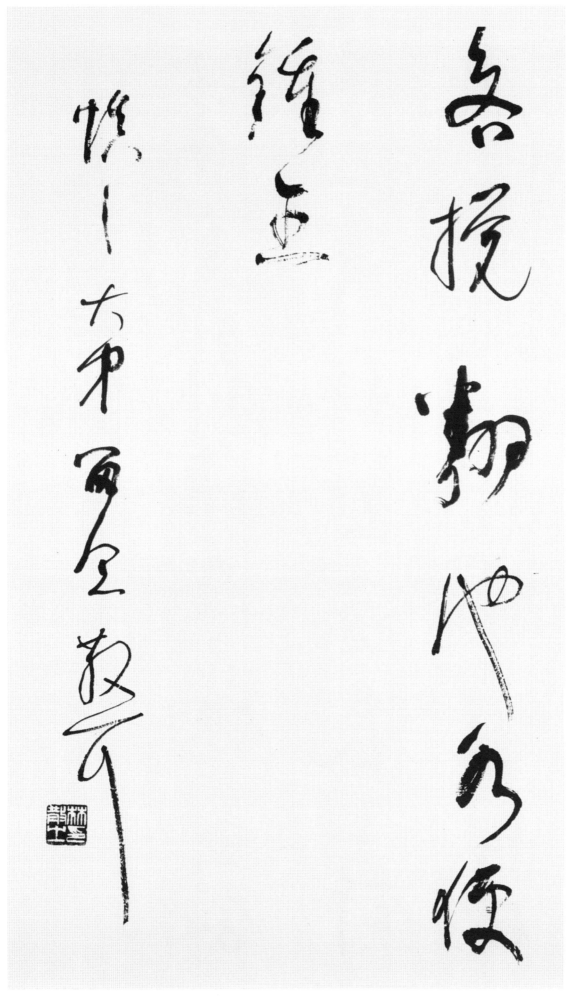

吝 인색할 린

攪 어지러울 교
翻 뒤집을 번
池 못 지
水 물 수
便 익힐 편
鍾 쇠북 종
王 임금 왕

愼 삼갈 신
之 갈 지
大 큰 대
弟 아우 제
留 머무를 류
念 생각 념

散 흩어질 산
耳 귀 이

22. 笪重光의 書筏

1.
筆 붓 필
之 갈 지
執 잡을 집
使 하여금 사
在 있을 재
橫 가로 횡
畫 그을 획

字 글자 자
之 갈 지
立 설 립
體 몸 체
在 있을 재
竪 세울 수
畫 그을 획

氣 기운 기
之 갈 지
舒 펼 서
展 펼 전
在 있을 재
撇 삐칠 별
捺 파임 날

筋 근육 근
之 갈 지
融 섞을 융
結 맺을 결
在 있을 재

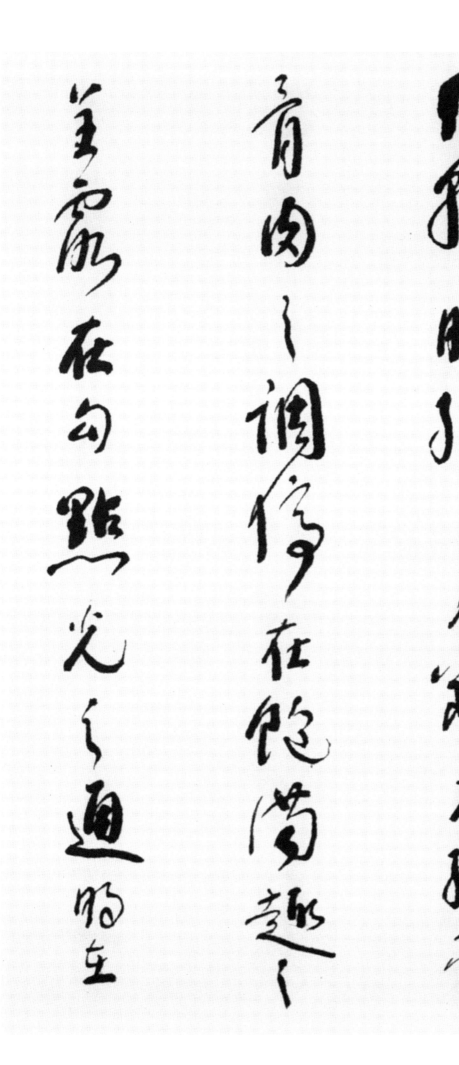

紐 맬 뉴
轉 돌 전

脈 맥 맥
絡 이을 락
之 갈 지
不 아닐 부
斷 끊을 단
在 있을 재
牽 끌 견
絲 실 사
※작가 누락분임

骨 뼈 골
肉 근육 육
之 갈 지
調 조화로울 조
停 머무를 정
在 있을 재
飽 배부를 포
滿 찰 만

趣 흥취 취
之 갈 지
呈 드러날 정
露 드러날 로
在 있을 재
勾 굽을 구
點 점 점

光 빛 광
之 갈 지
通 통할 통
明 밝을 명
在 있을 재

在 있을 재
※작가 이중으로 씀 삭제
分 나눌 분
布 펼 포

行 갈 행
間 사이 간
茂 무성할 무
密 조밀할 밀
在 있을 재
流 흐를 류
貫 펠 관

形 모양 형
勢 형세 세
錯 어긋날 착
落 떨어질 락
在 있을 재
奇 기이할 기
正 바를 정

2.
橫 가로 횡
畫 그을 획
之 갈 지
發 필 발
筆 붓 필
仰 우러를 앙

竪 세로 수
畫 그을 획
之 갈 지
發 필 발
筆 붓 필
俯 엎드릴 부

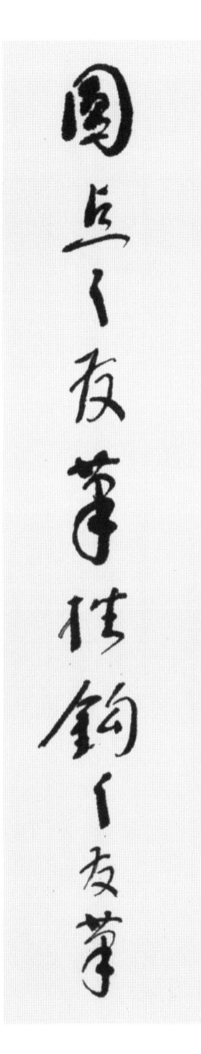
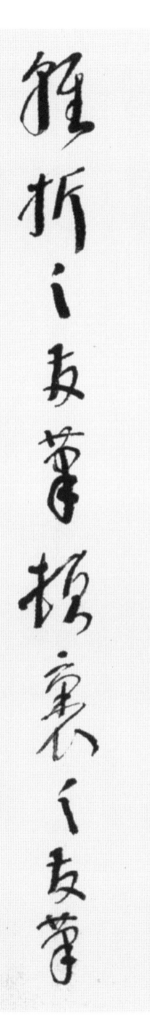

撇 삐침 별
之 갈 지
發 필 발
筆 붓 필
重 무거울 중

捺 파임 날
之 갈 지
發 필 발
筆 붓 필
輕 가벼울 경

折 꺾을 절
之 갈 지
發 필 발
筆 붓 필
頓 조아릴 돈

裹 에워쌀 과
之 갈 지
發 필 발
筆 붓 필
圓 둥글 원

点 점 점
之 갈 지
發 필 발
筆 붓 필
挫 꺾을 좌

鉤 갈고리 구
之 갈 지
發 필 발
筆 붓 필

利 날카로울 리

一 한 일
呼 부를 호
之 갈 지
發 필 발
筆 붓 필
露 드러날 로

一 한 일
應 응할 응
之 갈 지
發 필 발
筆 붓 필
藏 감출 장

分 나눌 분
布 펼 포
之 갈 지
發 필 발
筆 붓 필
寬 너그러울 관

結 맺을 결
構 얽을 구
之 갈 지
發 필 발
筆 붓 필
緊 긴밀할 긴

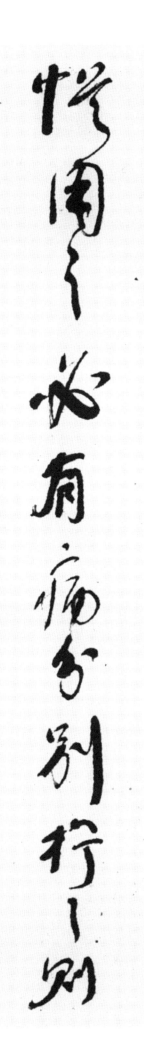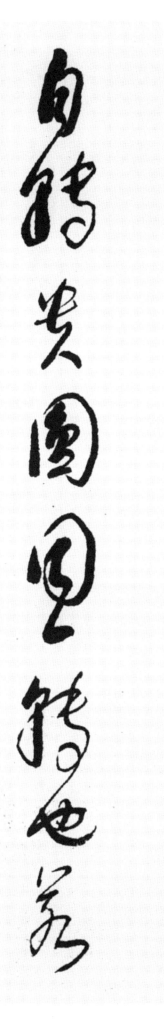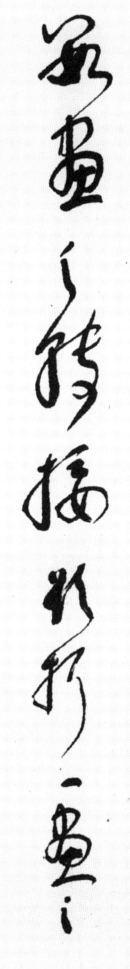

3.
數 여러 수
畫 그을 획
之 갈 지
轉 돌 전
接 이을 접
欲 하자할 욕
折 꺾을 절

一 한 일
畫 그을 획
之 갈 지
自 스스로 자
轉 돌 전
貴 귀할 귀
圓 둥글 원

同 같을 동
一 한 일
轉 돌 전
也 어조사 야

若 만약 약
悞 그르칠 오
※誤와도 通함
用 쓸 용
之 갈 지

必 반드시 필
有 있을 유
病 병 병

分 나눌 분
別 다를 별
行 갈 행
之 갈 지

則 곧 즉

合 합당할 합
法 법 법
耳 뿐 이

4.
橫 가로 횡
之 갈 지
住 머무를 주
鋒 붓끝 봉

或 혹시 혹
收 거둘 수
或 혹시 혹
出 날 출

有 있을 유
上 위 상
下 아래 하
之 갈 지
分 나눌 분

竪 세로 수
之 갈 지
住 머무를 주
鋒 붓끝 봉

或 혹시 혹
縮 줄일 축
或 혹시 혹
垂 드리울 수

有 있을 유
懸 걸 현
針 바늘 침
搖 흔들 요

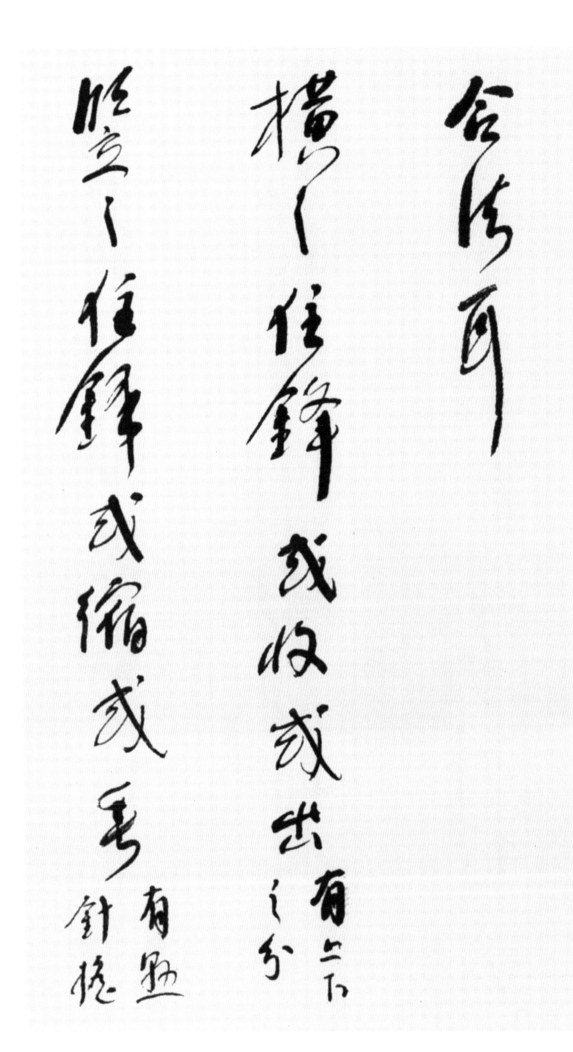

縷 실 루
之 갈 지
別 다를 별

撇 삐침 별
之 갈 지
出 날 출
鋒 붓끝 봉

或 혹시 혹
掣 제어할 체
或 혹시 혹
捲 말 권

捺 파임 날
之 갈 지
※작가 누락분임
出 날 출
鋒 붓끝 봉

或 혹시 혹
廻 돌 회
或 혹시 혹
放 놓을 방

5.
人 사람 인
知 알 지
起 일어날 기
筆 붓 필
藏 감출 장
鋒 붓끝 봉
之 갈 지
未 아닐 미
易 바꿀 역

不 아닐 부
知 알 지
收 거둘 수
筆 붓 필
出 날 출
鋒 붓끝 봉
之 갈 지
甚 심할 심
難 어려울 난

深 깊을 심
於 어조사 어
八 여덟 팔
分 나눌 분

章 글 장
草 풀 초
者 놈 자
始 처음 시
得 얻을 득
之 갈 지

法 법 법
在 있을 재
用 쓸 용
筆 붓 필
之 갈 지
合 합할 합
勢 기세 세

不 아닐 불
關 닫을 관
手 손 수
腕 어깨 완
之 갈 지
强 강할 강
弱 약할 약
也 어조사 야

6.
匡 바를 광
廓 클 확
之 갈 지
白 흰 백

手 손 수
布 펼 포
均 균등할 균
齊 고를 제

散 흩어질 산
亂 어지러울 란

之 갈 지
白 흰 백

眼 눈 안
布 펼 포
勻 고를 균
※均과도 通함
稱 칭할 칭

7.
畫 그을 획
能 능할 능
如 같을 여
金 쇠 금
刀 칼 도
之 갈 지
割 나눌 할
淨 깨끗할 정

白 흰 백
始 처음 시
如 같을 여
玉 구슬 옥
尺 자 척
之 갈 지
量 헤아릴 량
齊 고를 제

8.
精 자세할 정
美 아름다울 미
出 날 출
於 어조사 어
揮 휘두를 휘
毫 붓 호

巧 교묘할 교
妙 교묘할 묘
在 있을 재
於 어조사 어
布 펼 포
白 흰 백

體 몸 체
度 정도 도
之 갈 지
變 변할 변
化 될 화
由 연유 유
此 이 차
而 말이을 이
分 나눌 분

觀 볼 관
鍾 술잔 종
王 임금 왕
楷 법식 해
法 법 법
殊 다를 수
勢 기세 세
而 말이을 이
知 알 지
之 갈 지

楈
也

枒
方
而
稜
圎
棟
直
而
綱
曲
佳

真
行
大
小
離
合
正
側
章
法
之
變
格

9.
眞 참 진(해서)
行 다닐 행(행서)
大 큰 대
小 작을 소

離 떨어질 리
合 합할 합
正 바를 정
側 기울 측

章 글 장
法 법 법
之 갈 지
變 변할 변

格 격식 격
方 모 방
而 말이을 이
稜 모 릉
圓 둥글 원

棟 기둥 동
直 곧을 직
而 말이을 이
綱 벼리 강
曲 굽을 곡

佳 아름다울 가
構 결구 구
也 어조사 야

10.
人 사람 인
知 알 지
直 곧을 직
畫 그을 획
之 갈 지
力 힘 력
勁 굳을 경

而 말이을 이
不 아닐 부
知 알 지
遊 놀 유
絲 실 사
之 갈 지
力 힘 력

更 다시 경
竪 세로 수
利 날카로울 리
多 많을 다
鋒 붓끝 봉

11.
磨 갈 마
墨 먹 묵
欲 하고자할 욕
熟 익을 숙

破 깰 파
水 물 수
用 쓸 용
之 갈 지
則 곧 즉
活 움직일 활

蘸筆欲潤 蹙毫用之則濁 黑圓而白方 架寬而絲緊 黑有肥瘦細粗曲折之圓 白有四方長方斜角之方

12.
古 옛 고
今 이제 금
書 글 서
家 집 가
同 한가지 동
一 한 일
圓 둥글 원
秀 뛰어날 수

然 그럴 연
唯 오직 유
中 가운데 중
鋒 붓끝 봉
勁 굳셀 경
而 말이을 이
直 곧을 직
齊 가지런할 제
而 말이을 이
潤 윤택할 윤

然 그럴 연
後 뒤 후
圓 둥글 원

圓 둥글 원
斯 이 사
秀 뛰어날 수
矣 어조사 의

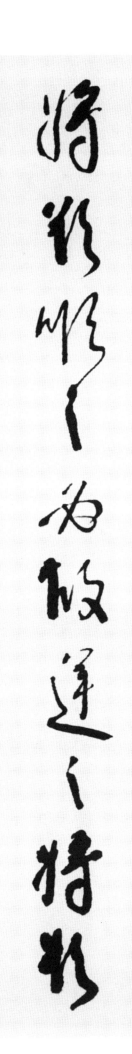

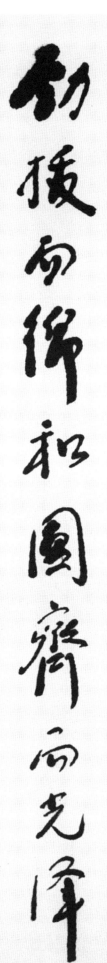

13.
勁 굳셀 경
拔 뺄 발
而 말이을 이
綿 솜 면
和 화할 화

圓 둥글 원
齊 가지런할 제
而 말이을 이
光 빛 광
澤 못 택

難 어려울 난
哉 어조사 재

難 어려울 난
哉 어조사 재

14.
將 장차 장
欲 하고자할 욕
順 순할 순
之 갈 지

必 반드시 필
故 연고 고
逆 거스를 역
之 갈 지

將 장차 장
欲 하고자할 욕

落 떨어질 락
之 갈 지

必 반드시 필
故 연고 고
起 일어날 기
之 갈 지

將 장차 장
欲 하고자할 욕
轉 구를 전
之 갈 지

必 반드시 필
故 연고 고
折 꺾을 절
之 갈 지

將 장차 장
欲 하고자할 욕
掣 끌 체
之 갈 지

※將, 欲 상기2자 오기
 표시됨

必 반드시 필
欲 하고자할 욕
頓 조아릴 돈
之 갈 지

將 장차 장
欲 하고자할 욕
伸 펼 신
之 갈 지

必 반드시 필
故 연고 고
屈 굽을 굴

之 갈 지

將 장차 장
欲 하고자할 욕
拔 뺄 발
之 갈 지

必 반드시 필
欲 하고자할 욕
攝 불끈쥘 엽
之 갈 지

將 장차 장
欲 하고자할 욕
束 묶을 속
之 갈 지

必 반드시 필
故 연고 고
拓 넓힐 탁
之 갈 지

將 장차 장
欲 하고자할 욕
行 갈 행
之 갈 지

必 반드시 필
故 연고 고
停 머무를 정
之 갈 지

書 글 서
亦 또 역
逆 거스릴 역
數 셈 수
也 어조사 야

15.
臥 누울 와
腕 팔 완
側 기울 측
管 대롱 관

有 있을 유
礙 막을 애
中 가운데 중
鋒 붓끝 봉

佇 우두커니 저
思 생각 사
停 머무를 정
機 베틀 기

多 많을 다
成 이룰 성
算 산자 산
子 아들 자

16.
活 살 활
潑 기세성할 발
不 아니 불
呆 머리석을 매
者 놈 자

其 그 기
致 이를 치
豁 통할 활

流 흐를 류
通 통할 통

不 아니 불
滯 응길 체
者 놈 자
其 그 기
機 고동 기
圓 둥글 원

機 고동 기
致 이를 치
相 서로 상
生 살 생

變 변할 변
化 될 화
乃 이에 내
出 날 출

17.
一 한 일
字 글자 자
千 일천 천
字 글자 자

準 법도 준
繩 줄 승
於 어조사 어
畫 그을 획

十 열 십
行 다닐 행

百 일백 백
行 다닐 행

排 물리칠 배
列 벌릴 렬
於 어조사 어
直 곧을 직

18.
使 하여금 사
轉 돌 전
圓 둥글 원
勁 굳셀 경
而 말이을 이
秀 뛰어날 수
折 꺾을 절

分 나눌 분
布 펼 포
勻 고를 균
豁 소통할 활
而 말이을 이
工 장인 공
巧 공교할 교

方 모 방
許 허락할 허
入 들 입
書 글 서
家 집 가
之 갈 지
門 문 문

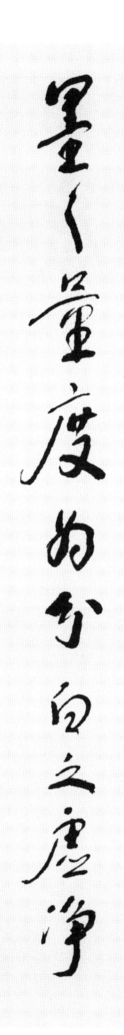

19.
名 이름 명
手 손 수
無 없을 무
筆 붓 필
筆 붓 필
湊 모일 주
泊 머무를 박
之 갈 지
字 글자 자

書 글 서
家 집 가
無 없을 무
字 글자 자
字 글자 자
疊 쌓일 첩
成 이룰 성
之 갈 지
行 갈 행

20.
墨 먹 묵
之 갈 지
量 헤아릴 량
度 정도 도
爲 하 위
分 나눌 분

白 흰 백
之 갈 지
虛 빌 허
淨 맑을 정

爲 하 위
度 정도 도

21.
橫 가로 횡
不 아니 불
能 능할 능
平 고를 평

豎 세로 수
不 아니 불
能 능할 능
直 곧을 직

腕 어깨 완
不 아니 불
能 능할 능
展 펼 전

目 눈 목
不 아니 불
能 능할 능
注 머무를 주

分 나눌 분
布 펼 포
終 마칠 종
不 아니 불

工 장인 공
分 나눌 분
布 펼 포
不 아니 불
工 장인 공
規 법규 규
矩 법규 구
終 마칠 종
不 아니 불
能 능할 능
圓 둥글 원
備 갖출 비

規 법규 규
矩 법규 구
有 있을 유
虧 이지러질 휴

難 어려울 난
云 이를 운
法 법 법
書 글 서
矣 어조사 의

22.
起 일어날 기
筆 붓 필
爲 하 위
呼 부를 호

承 이을 승
筆 붓 필
爲 하 위
應 응할 응

或 혹시 혹

呼 부를 호
疾 병 질
而 말이을 이
應 응할 응
遲 더딜 지

或 혹시 혹
呼 부를 호
緩 더딜 완
而 말이을 이
應 응할 응
速 빠를 속

23.
橫 가로 횡
撇 삐칠 별
多 많을 다
削 깎을 삭

竪 세로 수
撇 삐침 별
多 많을 다
肥 살찔 비

臥 누울 와
捺 파임 날

多 많을 다
留 머무를 류

立 설 립
捺 파임 날
多 많을 다
放 놓을 방

24.
骨 뼈 골
附 붙을 부
筋 근육 근
而 말이을 이
植 심을 식
立 설 립

筋 근육 근
附 붙을 부
骨 뼈 골
而 말이을 이
縈 얽힐 영
旋 돌 선

骨 뼈 골
有 있을 유
脩 길 수
短 짧을 단

筋 근육 근
有 있을 유
肥 살찔 비
瘦 파리할 수

二 두 이
者 놈 자

未 아닐 미
始 처음 시
相 서로 상
離 떨어질 리

作 지을 작
用 쓸 용
因 인할 인
而 말이을 이
分 나눌 분
屬 속할 속

勿 말 물
謂 이를 위
綿 솜 면
輭 연할 연
二 두 이
字 글자 자
爲 하 위
劣 용렬할 렬

如 같을 여
掣 제어할 체
筆 붓 필
非 아닐 비
第 차례 제
一 한 일
品 품수 품
紫 자색 자
毫 붓 호
不 아니 불
能 능할 능
綿 솜 면
輭 연할 연
也 어조사 야

25.
欲 하고자할 욕
知 알 지
多 많을 다
力 힘 력

觀 볼 관
其 그 기
使 하여금 사
轉 돌 전
中 가운데 중
途 길 도

何 어찌 하
謂 이를 위
豊 풍성할 풍
筋 근육 근

察 살필 찰
其 그 기
紐 맬 뉴
絡 얽을 락
一 한 일
路 길 로

26.
筋 근육 근
骨 뼈 골
不 아니 불
生 날 생
於 어조사 어
筆 붓 필

而 말이을 이
筆 붓 필
能 능할 능
損 줄일 손

之 갈 지
益 더할 익
之 갈 지

血 피 혈
肉 고기 육
不 아니 불
生 날 생
於 어조사 어
墨 먹 묵

而 말이을 이
墨 먹 묵
能 능할 능
增 더할 증
之 갈 지
減 줄일 감
之 갈 지

27.
能 능할 능
運 움직일 운
中 가운데 중
鋒 붓끝 봉

雖 비록 수
敗 패할 패
筆 붓 필
亦 또 역
圓 둥글 원

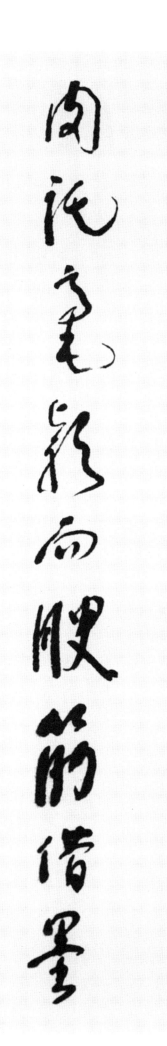

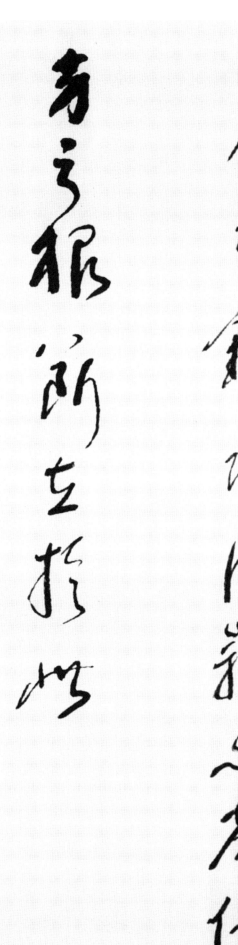

不 아니 불
會 모일 회
中 가운데 중
鋒 붓끝 봉

則 곧 즉
佳 아름다울 가
穎 붓 영
亦 또 역
劣 용렬할 렬

優 뛰어날 우
劣 용렬할 렬
之 갈 지
根 뿌리 근

斷 끊을 단
在 있을 재
於 어조사 어
此 이 차

28.
肉 고기 육
託 의지할 탁
毫 붓 호
穎 붓 영
而 말이을 이
腴 기름질 유

筋 근육 근
借 빌릴 차
墨 먹 묵

瀋 액즙 심
而 말이을 이
潤 윤택할 윤

腴 기름질 유
則 곧 즉
多 많을 다
媚 예쁠 미

潤 윤택할 윤
則 곧 즉
多 많을 다
姿 맵시 자

以 써 이
上 윗 상
論 논할 론
書 글 서
言 말씀 언
淺 얕을 천
而 말이을 이
旨 뜻 지
確 확실할 확

非 아닐 비
工 장인 공
力 힘 력

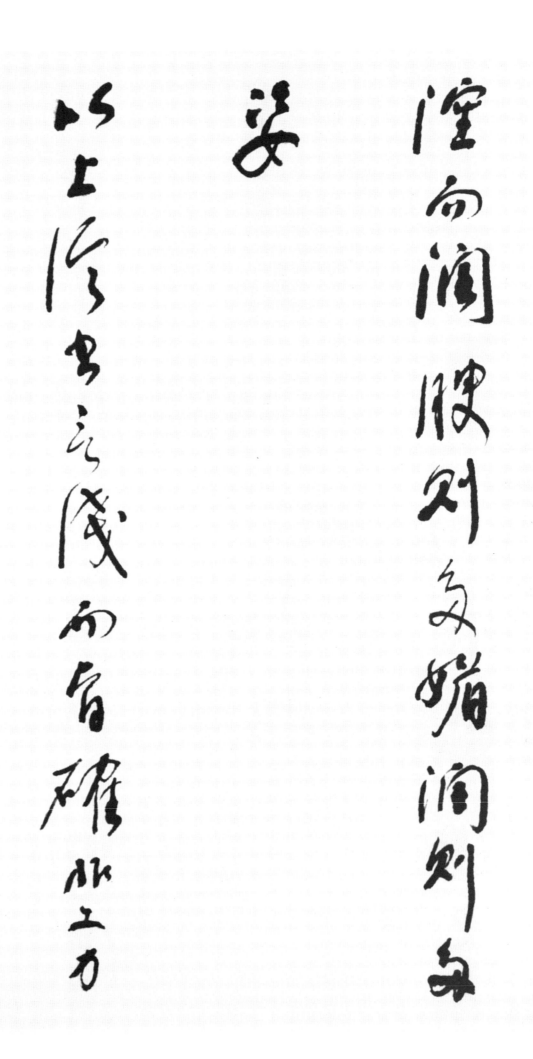

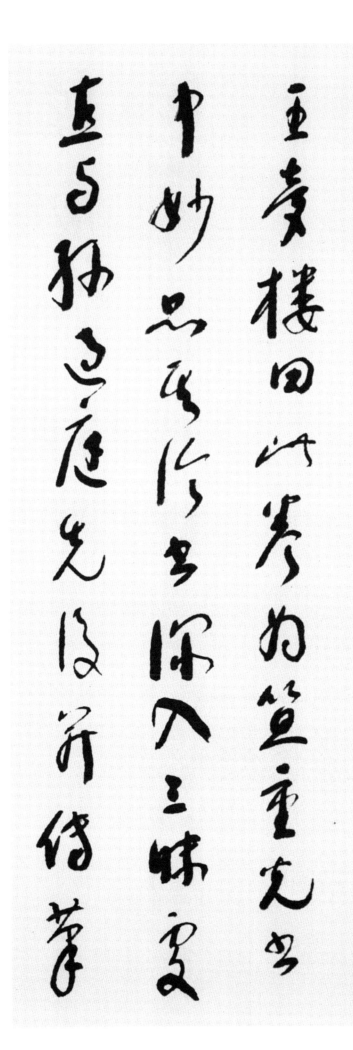

深 깊을 심
者 놈 자
不 아니 불
解 풀 해
其 그 기
難 어려울 난
也 어조사 야

王 임금 왕
夢 꿈 몽
樓 다락 루
曰 가로 왈

此 이 차
卷 책 권
爲 하 위
筆 뜸 달
重 무거울 중
光 빛 광
書 글 서
中 가운데 중
妙 묘할 묘
品 품수 품

其 그 기
論 논할 론
書 글 서
深 깊을 심
入 들 입
三 석 삼
昧 어리석을 매
處 곳 처

直 곧을 직
與 더불 여
孫 손자 손
過 지날 과
庭 뜰 정
先 먼저 선
後 뒤 후
幷 아우를 병
傳 전할 전

筆 붓 필

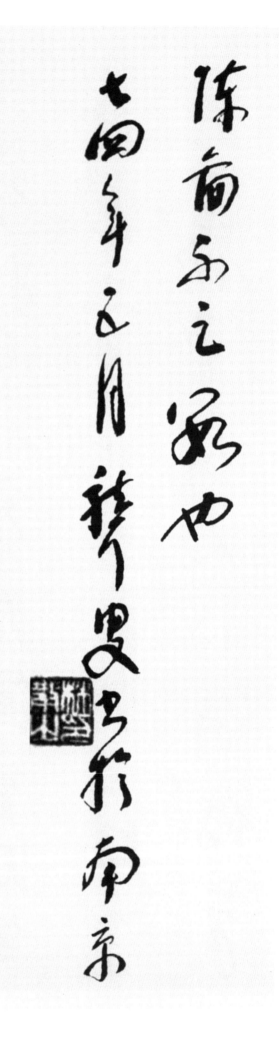

陣 펼 진
圖 그림 도
不 아닐 부
足 족할 족
數 셈 수
也 어조사 야

七 일곱 칠
四 넉 사
年 해 년
五 다섯 오
月 달 월

聾 귀머거리 롱
叟 늙은이 수
書 글 서
於 어조사 어
南 남녘 남
京 서울 경

解　説

1. 張繼 詩 楓橋夜泊

p.8~10

月落烏啼霜滿天　　달 지고 까마귀 울제 온 하늘 서리기운 가득하고
江楓漁火對愁眠　　강가 단풍 고깃배 등불 시름에 잠못들어 바라보네
姑蘇城外寒山寺　　고소성(姑蘇城) 밖 한산사(寒山寺)에
夜半鐘聲到客船　　한밤중 종소리가 나그네 배까지 들려오네
張繼楓橋夜泊 四月初旬 左叟
장계시 풍교야박을 4월 초순에 늙은이가 쓰다

주 • 楓橋(풍교) : 강소성 소주 교외에 있는 다리 이름.
• 姑蘇城(고소성) : 춘추전국시대 吳나라의 도읍이 있던 곳의 城으로 지금의 江蘇省 蘇州府에 속
　해 있음.
• 寒山寺(한산사) : 소주 교외에 있는 절 이름. 楓橋寺하고도 함.
• 張繼(장계) : 唐의 詩人으로 字는 懿孫, 山東省 兗州人. 大曆末에 檢校戶部員外郎을 지냈으며 詩
　集 1권이 있다.

2. 李白 詩 早發白帝城

p. 11~14

朝辭白帝彩雲間　　아침에 백제성 아름다운 구름 뒤로 하고
千里江陵一日還　　천리 강릉 땅 하루만에 왔네
兩岸猿聲啼不住　　두 언덕 원숭이 소리 끝없이 울어대는데
輕舟已過萬重山　　가벼운 배는 이미 첩첩산중 지나왔네
一九六三年 二月 寫李靑蓮朝發江陵一首 烏江 林散耳
1963년 2월에 이청련(이백)의 시 조발강릉(조발백제성) 한 수를 오강의 임산지가 쓰다.

주 • 彩雲(채운) : 아름다운 구름.
• 江陵(강릉) : 지금의 湖北省 荊州의 江陵縣의 이름.
• 兩岸(양안) : 巫山과 巫峽의 두 언덕.

3. 杜甫 詩 秋興八首 中 其一首

p. 15~18

夔府孤城落日斜	기부(夔府)의 외로운 성에 해저무는데
每依南斗望京華	매번 남두(南斗) 의지하여 서울을 바라보네
聽猿實下三聲淚	잔나비 울음 세번 들으니 눈물 흐르고
奉使虛隨八月槎	사명 받들어 나 홀로 팔월(八月)에 뗏못 탓구려
畫省香爐違伏枕	화성(畫省)의 향로 베개 엎드린 이 몸 어기었고
山樓粉堞隱悲笳	산루(山樓)의 분칠한 담엔 갈대 피리 구슬프네
請看石上藤蘿月	보게나! 돌틈 담쟁이, 등나무에 걸린 저 달을
已暎洲前蘆荻花	어느덧 모래섬까지 옮겨와 갈대 꽃 비추노니

杜工部秋興八首之一 烏江 林散之左耳

두공부(두보)의 추흥 8수중 한 수를 오강의 임산지가 쓰다.

주
- 南斗(남두) : 다른 文集에는 거의 北斗로 쓰였으나, 여기서는 남쪽 하늘에 있는 斗星으로 작가가 썼다.
- 京華(경화) : 도읍. 수도인 長安이 기주의 북쪽에 있다.
- 奉使(봉사) : 황제의 명을 받든 사신.
- 八月槎(팔월사) : 8월의 뗏목으로 전해오는 故事가 있는데, 〈荊楚歲時記〉에 漢의 張騫이 武帝의 명으로 서역을 갔는데 黃河를 거슬러서 銀河에 이르렀다는 전설이 기록되어 있다. 〈博物誌〉에는 바닷가에 사는 어떤 사람이 8月의 어느날 흘러오는 배를 탔다가 銀河에 이르렀다는 이야기도 있다. 곧, 자기도 황제의 명으로 관리가 되었으나 목적을 이루지 못하고 좌절되었음을 비유한 것이다.
- 畫省(화성) : 尙書省 곧 內閣의 다른 이름이다. 그 벽에는 옛 賢人들의 초상이 그려져 있기에 이렇게도 불렀다. 杜甫의 檢校工部員外郎의 벼슬이 곧 尙書省에 속해있기 때문이다.
- 香爐(향로) : 尙書省의 관리가 숙직할 때 女官이 그 옷에 향을 쐬는데 쓰이던 화로.
- 違伏枕(위복침) : 벼슬을 배반해 떠나감을 의미.
- 山樓(산루) : 기주의 城樓이름.
- 粉堞(분첩) : 흰칠을 한 성벽의 조그만 탑.

4. 杜甫 詩 秋興八首 中 其四首

p. 21~31

其一.

蓬萊宮闕對南山	봉래궁(蓬萊宮)은 종남산(終南山)과 마주하고

承露金莖霄漢間　　　승로반(承露盤) 구리 기둥이 하늘에 높다
西望瑤池降王母　　　서쪽 바라본 요지(瑤池)는 서왕모(西王母) 내려온 곳
東來紫氣滿函關　　　동녘 자색기운 함곡관(函谷關)에 가득 찼네
雲移雉尾開宮扇　　　구름은 치미(雉尾)에 옮겨와 부채처럼 펼쳐지고
日繞龍鱗識聖顔　　　햇빛은 용린(龍鱗)에 비쳐 임금님 얼굴 알겠네
一臥滄江驚歲晚　　　창강(滄江)에 누워 저무는 세월에 놀라는데
幾回靑瑣點朝班　　　청쇄문(靑瑣門)에 들어와 조반(朝班)에 몇번 끼었나?

주 • 蓬萊(봉래) : 漢代 궁궐이름.

• 南山(남산) : 終南山으로 長安의 東南에 있다.

• 金莖(금경) : 승로반의 구리기둥.

• 霄漢(소한) : 하늘.

• 瑤池(요지) : 곤륜산에 있는 西王母의 거처로 周의 穆王이 곤륜산에 갔을 때, 서왕모의 초대를
받아 이 곳에서 술을 마셨다고 함.(列子)

• 函谷關(함곡관) : 河南省 西北에 있는 관문.

• 雉尾(치미) : 꿩의 꼬리로 만든 부채인데 이것을 宮扇이라고 한다.

• 龍鱗(용린) : 용의 비늘. 여기서는 天子가 입는 옷의 수를 표현.

• 滄江(창강) : 揚子江을 가리킴.

• 靑瑣(청쇄) : 궁궐 문의 이름. 문짝에 자물쇠 모양을 하고 푸른털을 입혔다.

• 點朝班(점조반) : 조정의 席次에 따라서 늘어서서 점호를 받는것.

其二.

瞿塘峽口曲江頭　　　구당(瞿塘)의 기슭은 곡강(曲江)의 어귀인데
萬里風煙接素秋　　　만리 바람 안개 가을 기운 접어드네
花萼夾城通御氣　　　화악(花萼)의 협성 옆에 왕기(王氣)는 통해 있고
芙蓉小苑入邊愁　　　부용(芙蓉)의 작은 동산 변방 수심 들어오네
朱簾繡柱圍黃鵠　　　조각 난간 그림 기둥은 황곡(黃鵠)에 둘러있고
錦纜牙檣起白鷗　　　비단 밧줄 상아 돛대 백구(白鷗)떼 날아드네
回首可憐歌舞地　　　머리돌려 생각하니 춤추며 놀던 자리 가련한데
秦中自古帝王州　　　진중(秦中) 여기는 옛부터 제왕들 고을이었지

주 • 瞿塘峽(구당협) : 기주의 동쪽에 있음.

• 曲江(곡강) : 長安의 東南에 있는 유원지로 여기에 離宮이 있다.

• 花萼(화악) : 興慶宮에 있던 樓 이름.

• 芙蓉小苑(부용소원) : 曲江 기슭에 있던 宮苑으로 연꽃이 많았다.

- 黃鵠(황곡) : 고니
- 秦中(진중) : 長安 일대를 가리키는 말.

其三.

昆明池水漢時功	곤명지(昆明池)는 한(漢)이 이룬 것으로
武帝旌旗在眼中	무제(武帝)깃발 눈에 들어오는 듯
織女機絲虛夜月	직녀는 비단 짜고서 공연히 밤을 새우고
石鯨鱗甲動秋風	돌고개의 비늘과 껍질 가을바람에 움직이네
波漂菰米沈雲黑	물에 줄열매뜨니 검은 구름 같고
露冷蓮房墜粉紅	이슬 차가워서 연밥이 진다
關塞極天惟鳥道	서울쪽 관문 높아 오직 새들만의 길인데
江湖滿池一漁翁	강호를 떠도는 나는 고기잡는 늙은이로다

주 • 昆明池(곤명지) : 長安 남동쪽에 있는 漢武帝가 팠던 못 이름.
- 旌旗(정기) : 함선에 달았던 깃발.
- 石鯨(석경) : 昆明池에 있는 고래의 石像은 비가 오고 뇌성이 나면 그 꼬리와 껍질이 움직였다는 이야기.
- 菰米(고미) : 못이나 늪에 나는 줄이라는 풀이 검은 열매를 맺는데 흉년에 가난한 사람들이 먹었다고 함.

其四.

昆吾御宿自逶迤	곤오못 어숙강 휘돌아 흐르는데
紫閣峰陰入渼陂	남산 자각봉 그림자 미피 호수에 어리네
香稻啄餘鸚鵡粒	고소한 남은 벼 이삭은 앵무새의 알곡이오
碧梧棲老鳳凰枝	벽오동 붉은 나무는 봉황 깃들이는 가지일세
佳人拾翠春相問	아름다운 여인 초록빛에 봄소식 서로 묻고
仙侶同舟晚更移	신선들 뱃놀이에 늦게사 자리 다시 옮기네
綵筆昔曾干氣象	좋은 문장 일찍부터 높은기상 떨쳤는데
白頭吟望苦低垂	흰머리에 읊조리니 고개숙여 괴롭기만 하네

一九五七年 十一月 杜工部秋興四首 林散之
1957년 11월 두공부(두보) 추흥 8수중 4수를 임산지 적다

주 • 昆吾御宿(곤오어숙) : 곤오는 지명이고, 어숙은 강이름이다. 둘다 長安에서 미피호로 가는 도중에 있다.
- 逶迤(위이) : 지형을 따라서 꾸불꾸불한 길.

- 紫閣峰(자각봉) : 長安의 동남에 있는 종남산의 한 봉우리.
- 拾翠(습취) : 비취새의 날개를 줍는 것.
- 綵筆(채필) : 아름다운 詩文.
- 干氣象(간기상) : 문장의 힘으로 자연을 감동시킨다는 것.

5. 魯迅 詩 贈畵師

p. 32~34

風生白下千林暗	백하(白下)땅에 바람불어 온 숲 어두운데
霧塞蒼天百卉殫	푸른하늘에 안개덮여 많은 꽃들 시들었네
願乞畵家新意匠	화가에게 새 그림을 부탁하였건만
只研朱墨作春山	단지 붉은 먹만 갈아 봄산을 그렸네

魯迅贈畵師 七三年 八月 林散耳

노신의 시 증화사를 1973년 8월에 임산지 적다

주 ※이 詩는 魯迅이 1933년 1월 26일 일본 화가인 모치즈키 교쿠세이(望月玉成)에게 써준 것으로 모치즈키가 상해에서 그림을 그리고 있었는데 당시의 암흑에 있던 중국의 현실을 그린 것이다.
- 白下(백하) : 중국 南京의 서북지역의 지명인데 별칭으로 쓰였다. 중화민국의 장제스 정부의 수 도임.
- 意匠(의장) : 그림의 마음속 구상.

6. 自作詩 太湖東山紀游 二首

其一.

p. 36~37

千峰競秀白雲開	수많은 봉우리 자태 뽐내고 흰 구름 펼쳐지는데
西塢人家特地來	서쪽 언덕 사람들 특별한 땅으로 왔네
愛煞晚楓斜照裏	측은히 죽은 늙은 단풍 지는 햇살 받는데
有人倚石畵靑梅	누군가 돌에 기대 청매를 그리고 있네

其二.

p. 37~38

日長林靜路漫漫	해 길고 숲 고요한데 길은 멀고 아득해
紅葉如花最耐看	붉은잎 꽃 같은데 참고서 바라보네
我比樊川腰力健	내 번천(樊川)보다 허리힘 건장하니
不煩車馬上寒山	한산(寒山)에 오르려고 수레말 필요없으리

南京博物院奉正 太湖東山紀游 林散耳

태호 동산에서 유람한 내용을 적어 남경박물원에 드리며 임산지 쓰다

주 • 漫漫(만만) : 아득히 먼 모양.

• 樊川(번천) : 杜牧의 號.

• 寒山(한산) : 강소성 吳縣에 있는 산으로 明의 處士인 趙官光이 숨어 살던 곳.

7. 自作詩 荊溪 二首

其一.

p. 40~41

村南村北雨霏霏	촌의 남쪽 북쪽 비는 부슬부슬 오는데
寒浪無邊接翠微	차가운 물결 끝없이 산꼭대기에 이어지네
有客遠來行未倦	멀리서 온 객있어 가는 길 싫증 나지도 않은데
米家書畫一船歸	미가(米家)의 글 그림 실은 배 돌아오네

其二.

p. 41~43

別後柴荊有夢歸	시형(柴荊)에서 이별 후 꿈길에서 돌아가고픈데
小橋流水鯽魚肥	작은 다리 물 흘러가고 붕어들은 살찌네
亦知兩地春無恙	또 양쪽 땅 봄 근심없는 것 알고 있는데
柳絮如花日正飛	버들솜은 꽃같이 하루종일 날라네

癸卯 七月 散左耳

계묘년 칠월에 임산지 쓰다

주 • 霏霏(비비) : 비가 뿌려지는 모양.

• 翠微(취미) : 산꼭대기 정상의 바로 밑부분.

• 柴荊(시형) : 雜木, 散木.

• 鯽魚(즉어) : 붕어.

8. 毛澤東 詞 淸平樂 · 六盤山

P. 44~47

天高雲淡	하늘은 높고 구름도 맑은데
望斷南飛鴈	아득히 저 기러기 남으로 날아가네
不到長城非好漢	장성(長城)에 오르지 못하면 대장부가 아니로다
屈指行程二萬	손꼽아 헤어보니 걸어온 길 이만리 길이구나
六盤山上高峰	육반산 상상봉에 오르니
紅旗漫捲西風	붉은 기는 서풍에 휘감기네
今日長纓在手	오늘 긴 갓끈이 이 손에 있으니
何時縛住蒼龍	어느때 저 창룡을 잡아 묶을까?
毛主席淸平樂六盤山 乙巳 冬初 林散之書於玄賦湖畔	
모택동의 청평락 · 육반산을 을사 초거울에 현부호 언덕에서 임산지 쓰다	

주 ※毛澤東이 1935년 10월에 지은 詩임.
• 六盤山(육반산) : 섬서성 영하 회족의 자치구와 감숙성이 교차하는 지역에 해발 3000미터의 높은 산. 장정도중 최후에 넘어간 높은 산.
• 長纓(장영) : 〈漢書〉의 終軍傳에 나오는 말로 終軍이 南越에 사신으로 가면서 漢武帝에게 긴 끈을 하사토록 청하여 남월왕이 자신에게 설득당하지 않으면 그 갓끈으로 묶어 오겠다고 한것.
• 蒼龍(창룡) : 동방에 있는 일곱개 星宿의 총칭으로 그는 장개석을 가리킴.

9. 毛澤東詞 淸平樂 · 會昌

p. 48~51

東方欲曉	동방이 밝아 오르려 하니
莫道君行早	그대 걸음 이르다 말라
踏遍靑山人未老	청산을 두루 밟아도 이 몸 늙지 않았는데
風景這邊獨好	풍경은 여기가 유독 좋구나
會昌城外高峰	회창성(會昌城) 밖 높은 봉우리
顚連直接東溟	봉마다 이어져 동해와 이어졌네
戰士指看南粵	전사들 가리켜보는 저 남월은
更加郁郁葱葱	더욱 더 푸르고 울창하여라.

毛主席清平樂會昌 七二年 四月 散耳叟

모택동의 청평락 · 회창을 72년 4월에 임산지 쓰다

주 ※毛澤東이 1934년 여름에 지은 시이다.

- 會昌(회창) : 강서성 동남부에 위치한 현으로 1933년 8우러 중국 공산당의 혁명 근거지였음.
- 高峰(고봉) : 회창 서쪽에 있는 산으로 嵐山嶺으로도 불림.
- 顛(전) : 嶺의 뜻으로 산의 정상.
- 東溟(동명) : 여기서는 복건성의 앞바다.
- 南粵(남월) : 옛지명으로 南越과 같음. 지금의 광동, 광서 일대 지역인데 여기서는 광동성을 말함.

10. 毛澤東詞 沁園春 · 雪

p. 52~58

北國風光	북녘의 풍광은
千里冰封	천리에 얼음 덮이고
萬里雪飄	만리에 눈발 흩날리네
望長城內外	장성(長城) 안팎 바라보니
唯餘莽莽	어디라 할 것없이 망망해라
大河上下	대하(大河)의 상하류도
頓失滔滔	문득 도도한 기세 잃었지
山舞銀蛇	산은 춤추는 은색의 뱀이고
原馳蠟象	고원은 내달리는 밀랍빛 코끼리로다.
欲與天公試比高	모두 다 하늘과 더불어 높이 키를 겨루고자 하네
須晴日	이제 날 개이면
看紅裝素裹	붉고 흰 차림의 그 모습은
分外妖嬈	유난스레 아름다우리

江山如此多嬌	강산은 이토록 아름다움 많기에
引無數英雄競折腰	수많은 영웅들 끝내 허리굽히게 하였지
惜秦皇漢武	안타깝게 진시황과 한무제는
略輸文采	문채가 조금 모자랐고
唐宗宋祖	당태종과 송태조는
稍遜風騷	점점 국풍(國風)과 이소(離騷)에서 멀어졌지
一代天驕成吉思汗	일대의 천교(天驕)였던 칭키즈칸도
只識彎弓射大雕	단지 활 당겨 독수리 쏠줄 밖에 몰랐도다.

俱往矣	이 모두가 지나간 일이로다
數風流人物	풍류의 인물을 헤아려 보려면
還看今朝	오히려 오늘 이 시대를 보아야 하리

毛主席沈園春 · 雪 七二年 四月 散耳叟書 於江上邨
모택동의 심원춘 · 설을 72년 4월에 강산촌에서 임산지 쓰다

주 ※이 작품은 毛澤東이 1936년 2월에 지은 것이다.

- 大河(대하) : 黃河를 지칭함.
- 原(원) : 고원으로 여기서는 秦晉高原으로 섬서성, 하북성, 산서성에 걸친 고원인데 섬서성 북부에 있는 지역을 뜻한다.
- 蠟象(랍상) : 백설의 모양을 형용한 것으로 밀랍이 흰색으로 쓴 것임.
- 須(수) : 기다린다는 뜻.
- 風騷(풍소) : 〈詩經〉의 國風과 屈原이 지은 장편 서사시인 離騷의 뜻.
- 天驕(천교) : 하늘의 교만한 자식으로 강성한 북방민족의 통치자를 뜻하는 말로 쓰임.
- 成吉思汗(성길사한) : 칭키즈칸을 음역한 말로 鐵木眞(1162~1227)을 말함.
- 大雕(대조) : 큰 독수리같이 흉맹한 새로 높이 날아다녀 활로 맞추기가 쉽지 않다.

11. 毛澤東 詩 答友人

p. 59~62

九嶷山上白雲飛	구의산(九嶷山) 마루 흰눈 날리어
帝子乘風下翠微	제왕 자식들 바람타고 푸른 산에 내리네
斑竹一枝千滴淚	아롱진 대 한가지 방울방울 눈물이요
紅霞萬朶百重衣	붉은 노을 만떨기 겹겹이 옷입었네
洞庭波涌連天雪	동정호 파도 솟아 하늘 눈과 어울리고
長島人歌動地詩	장도(長島)사람 노랫소리 땅을 치는 시로다
我欲因之夢寥廓	내 이리 넓은 천지 꿈꾸고자 하는데
芙蓉國裏盡朝暉	부용국(芙蓉國) 어디나 아침햇살 찬란하네

答友人 七律一首 壬子 林散之
모택동의 답우인 7언율시를 임자년에 임산지 쓰다

주 ※이 시는 毛澤東이 1961년 지었다가 1963년 12월에 잡지에 출판되어 알렸다.

- 友人(우인) : 여기서 友人은 주세교(周世釗, 1897~1976)를 말하는 데 毛와는 호남성립사범학교 동창이었다.

- 九嶷山(구의산) : 蒼梧山이라고도 하며 호남성 永遠縣 남쪽에 있다. 아홉개의 봉우리가 있는데 서로 비슷하다 하여 붙여졌다. 舜임금이 巡行하다가 이곳에서 죽어 묻혔다 함.
- 帝子(제자) : 전설에 나오는 堯임금의 두 딸. 娥皇과 女英을 뜻함.
- 長島(장도) : 장사의 귤자주를 뜻하는데 호남을 대칭한 말.
- 芙蓉國(부용국) : 호남의 別名으로 오악의 하나인 衡山이 호남에 있으며 일명 부용산이라 불렀음. 호남은 부용(연꽃)이 많이 자라는 지역임. 여기서는 중국 전체를 의미함.

12. 毛澤東 詩 浣溪沙和柳亞子先生

p. 63~66

長夜難明赤縣天	긴긴밤 더디 지새운 적현의 하늘
百年魔怪舞蹁躚	백년 마귀들 넘실넘실 춤추어
人民五億不團員	오억 인민들 단란히 모일 수 없었네

一唱雄雞天下白	수탉의 한 울음 소리에 천하는 밝아
萬方樂奏有于闐	만방의 주악속에 우전곡 울리니
詩人興會更無前	시인의 흥취는 전에 없이 드높네

毛主席浣溪沙和柳亞子 林散耳

모택동의 완계사를 유아자에게 임산지 써서 주다.

주 ※이 시는 毛澤東이 1950년 10월 국경절 공연을 관람하고서 유아자 선생이 즉석에서 시 한수를 지었기에 그 운을 빌어 화답해 써준 시이다. 1957년 〈詩刊〉 1월에 발표되었다.
- 浣溪沙(완계사) : 唐代 教坊의 曲子의 이름으로 춘추시대 西施浣紗의 고사에서 유래되었다고 함.
- 赤縣(적현) : 중국을 뜻함.
- 魔怪(마괴) : 여기서는 중국을 괴롭히는 외부 세력. 봉건주의 등을 가리킴.
- 于闐(우전) : 漢代 서역에 있던 나라 이름으로 지금의 신강 서남부 화전현 일대. 1959년 于田으로 개칭함. 여기서는 신강의 가무단의 가극공연을 뜻함.
- 詩人(시인) : 여기서는 柳亞子 先生을 뜻함.

13. 毛澤東 詩 人民解放軍占領南京

p. 67~70

| 鍾山風雨起蒼黃 | 종산(鍾山) 비바람치며 큰 변화 일어나니 |

百萬雄師過大江	백만의 영웅들 큰 강을 넘었다네
虎踞龍盤今勝昔	범 웅크리고 용 도사린 곳 이제 새날이 되었으니
天翻地覆慨而慷	하늘도 놀라고 땅도 흔들려 감개가 무량하네
宜將剩勇追窮寇	마땅히 남은 용기 다하여 궁한 도적 추격하고
不可沽名學霸王	명예롭게 처신하려던 패왕(霸王)을 본받으면 안되리
天若有情天亦老	하늘도 만약 정있다면 하늘 또한 늙으리니
人間正道是滄桑	인간사 바른 도리는 세상사 변하는 것일세

毛主席人民解放軍占領南京 七律一首 壬子冬 林散耳

모택동의 인민해방군점령남경 칠언율시 한 수를 임자년 겨울 임산지 쓰다

주 ※이 시는 毛澤東이 1949년 4월에 長江의 도하작전을 성공적으로 마치고 승리를 쟁취한 이후에 쓴 시이다. 이 시점에 국민당을 완전히 몰락시켰다.
- 南京(남경) : 1949년까지 22년간 국민당 정부의 수도였다.
- 鍾山(종산) : 남경의 동쪽에 있는 紫金山의 별칭.
- 蒼黃(창황) : 본래는 청색과 황색의 뜻이나 여기서는 급속하고 거대한 변화의 뜻.
- 霸王(패왕) : 楚나라 장군인 項羽(B.C. 232~B.C. 202)로 그는 한고조 劉邦과 천하를 다투었는데, 당시 유방을 죽일 기회가 있었으나, 자만심에 빠져 그에게 도망칠 기회를 주어 결국 패배하고 만다. 이후 스스로 자결하고 말았다.
- 天若有情天亦老(천약유정천역로) : 唐 詩人인 李賀(790~816)의 시에 나오는 구절을 그대로 차용한 것임.
- 滄桑(창상) : 桑田碧海를 뜻함. 전설에는 麻姑라는 선녀가 바다가 뽕나무 밭으로 변하고, 뽕나무가 다시 바다로 변하는 것을 세번이나 보았다는 것으로 세상사도 덧없이 지나면 크게 변한다는 뜻으로 쓰임.

14. 李白 草書歌行
※ 本 作品은 고문진보의 원문과 다른 것도 있고 탈락字도 두군데 있음.

P. 71~82

少年上人號懷素	젊은 스님의 호(號)를 회소(懷素)라 불렀는데
草書天下稱獨步	초서가 천하에서 독보적이라 일컬었지
墨池飛出北溟魚	먹물이룬 못에는 북해(北海)의 큰 물고기 뛰어 나올 듯 하고
笔鋒殺盡中山兔	붓털 하도 닳아서 중산(中山)의 토끼 다 잡아 없앨듯 하였지
八月九月天氣涼	팔 구월 날씨가 시원할 때에
酒徒詞客滿高堂	술꾼과 문인들 큰 대청에 가득찼지

牋麻素絹排數箱	삼베종이 흰비단 여러 방에 펼쳐놓고
宣州石硯墨色光	선주(宣州)의 돌벼루엔 먹색이 빛났네
吾師醉後倚繩床	스님 취한 후 승상(繩床)에 기대앉아
須臾掃盡數千張	잠깐만에 수천장을 다 버렸네
飄風驟雨驚颯颯	회오리 바람 소낙비 내리듯 놀라웁고
落花飛雪何茫茫	꽃잎 떨어지고 눈날리는 듯 하니 얼마나 엄청난가
起來向壁未停手	일어서서 벽 향해 손 멈추지 않고 써가는데
一行數字大如斗	한줄에 몇자요 한 자 크기 한 말 정도라
怳怳如聞神鬼驚	아찔한 사이 귀신도 놀라는 소리 들리는 듯하고
時時只見龍蛇走	때때로 오직 용사(龍蛇) 달리는 것처럼 보이네
左盤右蹙如驚電	왼편으로 구르고 오른쪽으로 당김이 번개치 듯 하니
狀同楚漢相攻戰	모양이 마치 초(楚)와 한(漢)아 서로 싸우는 듯 하네
湖南七郡凡幾家	호남(湖南)의 일곱고을 거의 모든 집에는
家家屛障書題遍	집집마다 그의 글씨 병풍 액자 두루 걸러있지
王逸少張伯英	왕희지와 장백영은
古來幾許浪得名	옛부터 얼마나 부질없이 명성을 얻었는가
張顚老死不足數	장욱은 이미 늙어 따질 것 없고
我師此義不師古	스님의 이 법은 옛분을 스승 삼음이 아니라네
古來萬事貴天生	고래로 모든 것이 타고난 것 소중한데
何必要公孫大娘渾脫舞	어찌 반드시 공손대낭(公孫大娘)의 혼탈무(渾脫舞)가 있어야만 하겠는가?
散耳	임산지 쓰다

주 • 草書歌行(초서가행) : 초서를 노래함. 〈李白文集〉권 7에 있는데 唐의 회소(懷素)라는 스님의 초서쓰는 모습을 노래한 것임.

• 上人(상인) : 불교에서 말하는 上德之人의 뜻으로 이후에 스님을 일컫는 뜻으로 쓰임. 회소가 스님 출신이었기에 이렇게 씀.

• 懷素(회소) : (725~785) 승려출신의 서예가로 俗姓은 錢이고, 字는 藏眞이며, 長沙사람인데 뒤에 京兆(지금의 西安)으로 이사하여 승려가 되었다. 당대의 고승인 玄奬法師의 문하생으로, 평소 술을 좋아하여 법도와 세속을 멸시하고 사람들로 부터 狂僧으로 불리었다. 장욱의 뒤를 이어 광초에 뛰어난 서예가였다. 가난하여 종이가 없자 파초를 만 여그루 길러 그 잎새에 글씨를 썼다고 전해진다.

• 墨池(묵지) : 먹물로 이루어진 연못. 옛날 晉의 왕희지가 太守로 있을 때 늘 못가에서 글씨를 써 못물이 검어져 사람들이 墨池라 불렀다. 浙江省 永嘉縣의 積穀山 기슭에 있다

• 北溟魚(북명어) : 북극 바다의 고기. 〈莊子〉의 逍遙遊의 첫머리에 나오는 이름인 곤(鯤)이라는

고기. "곤이라는 고기가 몇 천리 되는지 모른다"고 한데서 나온 말로 큰 물고기가 튀어나올 정도의 큰 연못을 이뤘다는 뜻이다.

- 中山兎(중산토) : 중산의 토끼. 安徽省 宣城縣 북쪽에 있는 산 이름인데, 이 곳의 토끼털로 만든 붓이 옛부터 유명하였다.
- 賤麻素絹(전마소견) : 麻紙와 흰비단, 마지는 삼을 원료로 한 것으로 왕희지가 중년에 많이 사용하였던 것이다.
- 箱(상) : 〈고문진보〉에는 廂인 곧 행랑채의 방이란 뜻으로 썼으나 여기서는 箱으로 썼는데 옛날 관청의 앞쪽이나 좌우에 길게 지어놓은 집을 뜻한다.
- 宣州(선주) : 安徽省 宣城縣의 옛이름이다. 본래 좋은 종이와 붓의 출산지로 유명하다.
- 繩床(승상) : 胡床이라고도 하며 交椅이다.
- 飄風驟雨(표풍취우) : 회오리 바람과 소낙비.
- 颯颯(삽삽) : 바람소리와 빗소리.
- 茫茫(망망) : 광대한 모양임.
- 怳怳(황황) : 정신이 아찔거나, 정신차리지 못하는 모습.
- 龍蛇走(용사주) : 용과 뱀이 달리다. 곧 초서를 쓰는 일을 형용한 말인데 〈고문진보〉에는 蛟龍走하고 쓰였다.
- 楚漢(초한) : 항우(項羽)의 楚나라와 유방(劉邦)의 漢나라를 이름.
- 湖南七郡(호남칠군) : 洞庭湖 남쪽의 일곱 郡으로 湖南省과 廣西省까지 포함하는 지역에 있는 일곱 州를 말한다.
- 屛障(병장) : 병풍
- 書題遍(서제편) : 〈고문진보〉에는 書題偏으로 되어있다. 액자에 쓴 글씨가 널리 퍼져 있음을 뜻함.
- 王逸少(왕일소) : 왕희지의 字가 逸少임.
- 張伯英(장백영) : 後漢때의 張芝(?~약 192년)를 말함. 字가 伯英으로 飛白書를 잘 썼고 초서를 잘썼기에 草聖으로 불림.
- 張顚(장전) : 唐代의 張旭(658~747년)으로 字는 伯高. 초서를 잘 썼고 술에 취하면 머리에 먹을 찍어 글씨를 쓰기도 하여 이렇게 불렀다. 특히 그는 公孫大娘의 칼춤을 보고서 영감을 얻어 크게 발전하였다고 한다.
- 公孫大娘(공손대낭) : 唐 玄宗때의 敎坊妓의 이름. 노래와 검무를 잘했는데 서예가들이 그의 칼춤에서 초서의 妙理를 얻었다고 함.
- 渾脫舞(혼탈무) : 唐代에 유행하던 춤으로 공손대낭의 칼춤을 西河劍器 또는 劍器渾脫이라고도 함.

15. 杜牧 詩 山行

p.83~86

遠上寒山石逕斜　　멀리 한산(寒山)의 돌길을 오르는데
白雲生處有人家　　흰 구름 피는 곳에 인가(人家)있네
停車坐愛楓林晚　　수레 멈춰 앉아 단풍늦게 바라보는데
霜葉紅於二月花　　붉은 잎은 이월의 꽃보다 붉네

杜牧 山行一首 己未 夏日 林散耳
두목시 산행 한 수를 기미 여름날 임산지 쓰다

주　• 石逕(석경) : 돌이 많은 좁은 길.
　　• 坐愛(좌애) : 앉아서 즐겨봄. 사랑함(감상).

16. 王建 詩 中秋望月(十五夜望月)

p. 86~88

中庭地白樹棲鴉　　달이 뜰에 비쳐 나무엔 까마귀도 깃드는데
冷露無聲濕桂花　　찬이슬 소리없이 계수나무에 젖어있네
今夜月明人盡望　　오늘밤 달 밝아 사람들 바라보는데
不知秋思在誰家　　가을생각 어느 집에 깊을지 알지 못하겠네

王建 中秋望月 甲子年 秋日 八十七叟 林散耳
왕건시 중추망월을 갑자년 가을 87세 임산지 적다

주　• 十五夜(십오야) : 음력 8월 15일의 밤.
　　• 中庭(중정) : 뜰 가운데.
　　• 人盡望(인진망) : 사람들 모두 바라보는 것.

17. 自作詩 辛苦

p. 89~92

辛苦寒燈數十霜　　찬 등가에서 고생한지 수십년 세월
墨磨磨墨感深長　　먹갈고 갈아 감회는 깊고 깊어라

筆從曲處還求直	붓이 굽은 곳 따르면 다시 바르게 구하고
意入圓時更覺方	뜻이 둥글게 들어가면 또 모난 것을 깨달았네
窓外星河秋耿耿	창밖에 별무리 가을은 밝은데
夢中水月碧茫茫	꿈속에 물과 달 푸르름은 끝이 없네
無端色相驅人甚	무던히도 색상(色相)은 사람 심란케 만드는데
寫到今年猶未忘	금년까지 글 쓰도 오히려 잊을 수 없네

乙卯 二月 辛苦 一首 林散耳

을묘 이월에 신고 한수를 임산지 쓰다

주
- 耿耿(경경) : ① 밝게 빛나는 모양. ② 마음이 편치 못한 모양.
- 茫茫(망망) : 아득하게 먼 모양.

18. 自作詩 梟磯孫夫人廟

p. 93~98

風神遺洛浦	풍신(風神)은 낙포(洛浦)에 남아 있는데
江表一孤岑	강가에는 외로운 묏부리 드러나네
已盡思吳淚	이미 오(吳)나라 생각하는 눈물 말랐지만
猶存望蜀心	아직 촉(蜀)나라 그리워하는 마음 남아 있네
芙蓉秋夢遠	부용(芙蓉)은 가을날에 꿈이 멀어지고
蘆荻夜潮深	노적(蘆荻)은 밤되어 조수가 깊어지네
幽恨成終古	한 머금고 영원히 떠나갔는데
空傳青鳥音	쓸쓸히 청조(靑鳥)의 울음소리 들려오네

三十年 暮秋 舟過梟磯有懷於古 作詩一首 錄爲穆亭博笑 散之

1930년 늦가을 배타고 효기를 지나며 옛날을 추억하며 한 수를 지어서 옥정박에게 웃으며 써서 주었다.

주
- 風神(풍신) : ① 사람의 인품, 풍채. 풍골. 겉모양. 풍치 ② 바람을 맡은 신. 風伯.
- 芙蓉(부용) : 연꽃.
- 蘆荻(노적) : 갈대.
- 終古(종고) : ① 영원히. 언제든지. ② 옛날. ③ 항상.
- 靑鳥(청조) : ① 使者 또는 仙女. ② 西王母의 使者로 漢의 궁궐에 날아온 三足의 푸른새.

19. 自作詩 題啓功書法冊頁 二首

其一.
p. 100~101

雖學率更胸有字	비록 솔경체(率更體)를 배워 가슴에 글자 새겼지만
未能隨衆脚中塵	무리를 따르지 않을 수 없어 몸은 속세를 응하고 있네
旣學古人又變古	이미 고인(古人)을 배웠지만 또 옛것에서 변했으니
天機流露見精神	천기(天機)가 드러난 정신을 보겠네

其二.
p. 101~104

盤馬彎弓曲更張	서린 말과 당긴 시위처럼 곡선은 더욱 팽팽하고
剛柔吐納力中藏	강유(剛柔)들어내고 감추며 힘은 속으로 담고 있네
頻年辛苦知同調	이어진 세월의 고생은 같은 길임을 알겠는데
筆未狂時君已狂	붓은 아직 미치지 않았건만 그대 이미 미쳐있네

啓功老人雖學歐　易而能獨具神韵自來　面目爲當今第一　殊堪敬佩

此冊書利明同學所書　更屬得意之作　秋暑□人持題此以博一笑

己未 立秋日 八十二叟 散耳

啓功 선생께서는 비록 歐陽詢을 공부했지만, 바뀌어서 홀로 神韵을 갖추어 올 수 있었다. 그의 面目은 지금 第一로 여겨지고 특히 존경을 받고 있다. 이 책은 利明 同學에게 써준 것으로 뜻을 구하려 노력한 작품이다.

주 • 率更(솔경) : 唐의 서예가 歐陽詢(557~641). 太宗때에 벼슬이 太子 率更이었기에 그를 이렇게 불렀다. 그의 서체를 구체, 솔경체라고 한다.
• 胸(흉) : 가슴. 마음속.
• 脚(각) : 다리. 곧 몸을 지탱하는 것으로 몸을 의미하기도 함.
• 天機(천기) : ① 마음. 소질. 능력 따위. ② 하늘, 땅의 비밀.
• 流露(유로) : 겉으로 드러나는 것.
• 盤馬彎弓(반마만궁) : 서린 말과 화살 시위를 당기는 것. 곧 글을 쓸 때의 氣를 표현한 것으로 쓴 글의 힘찬 것, 팽팽한 것을 의미.
• 同調(동조) : 가락이 같은 것. 곧 같은 뜻을 가진 것. 보조를 같이 하는 것.

20. 自作詩 唐李白衣冠冢

p. 106~110

豊碑兀立衣冠冢	거대한 비석 우뚝 솟은 의관총인데
濟濟人來吊此君	수많은 사람 찾아와서 그대를 조문하네
江水空流詞客淚	강물은 무심히 흘러가 시인은 눈물 흘리는데
蠻書已負逐臣文	만서(蠻書)로 이미 쫓겨난 신하의 글로 알려졌지
名山名士爭千古	이름난 산과 선비 오랜 세월을 다투고
好酒好詩有共聞	좋은 술과 글은 함께 문망(聞望)지니도다
我亦登臨情未已	나 또 높이 오르니 정 그치지 않는데
翠螺峰上仰松雲	취라봉(翠螺峰) 위에서 소나무 구름 바라보네
己未 春日 林散耳	기미 봄날에 임산지 쓰다

주
- 濟濟(제제) : 많고 무성한 모양.
- 詞客(사객) : 글짓는 시인.
- 蠻書(만서) : 야박스럽고 천박한 글.
- 逐臣(축신) : 임금에게서 쫓겨난 신하.

21. 自作詩 論書

p. 111~113

筆從曲處還求直	붓이 굽은 곳을 따르면 다시 곧은 것을 구하고
意到圓時更覺方	뜻이 둥글어진 곳이 이를 때 다시 모난 것을 깨닫네
此語我曾不自吝	이 말 내 일찍 스스로 인색하지 않았기에
攪翻池水便鍾王	어지러이 지수(池水)물 적시며 종왕(鍾王)을 공부하네
愼之大弟 留念 散耳	신지 큰아우가 마음에 새기기르 바라며 임산지 쓰다

주
- 池水(지수) : 글공부를 많이 하여 벼루, 먹물이 못에 가득하였다는 池水盡墨의 故事에 나오는 연못을 의미.
- 便(편) : 익히다. 공부하다.
- 鍾王(종왕) : 서예가인 鍾繇와 王羲之.

22. 笪重光 書筏(28條目)

※ 이 작품은 중국 청초의 서화이론가인 달중광이 쓴 서예 이론서 서벌(書筏)의 28조목을 임산지가 행초서로 쓴 것이다.

1. p. 114~116

筆之執使在橫畫 字之立體在豎畫 氣之舒展在撇捺 筋之融結在紐轉 脈絡之不斷在牽 絲

骨肉之調停在飽滿 趣之呈露在勾點 光之通明在分布 行間茂密在流貫 形勢錯落在奇正

붓의 집사(執使)는 횡획(橫畫)에 달려 있고, 글자의 체세를 확립하는 것은 수획(豎畫)에 달려 있다. 기(氣)가 펼쳐지는 것은 별날(撇捺)에 달려있고, 획의 근육이 잘 연결되는 것은 뉴전(紐轉)에 달려있다. 맥락(脈絡)의 끊어지지 않음은 견사(牽絲)에 있고, 골육(骨肉)의 조화는 포만(飽滿)에 달려있다. 흥취의 드러남은 구점(勾點)에 달려있고, 빛이 나도록 밝게 통하는 것은 분포(分佈)에 달려있다. 행간(行間)의 조밀함은 유관(流貫)에 달려 있고, 형세(形勢)의 뒤섞임은 기정(奇正)에 달려 있다.

주
- **執使(집사)** : 執은 집필법으로 손가락의 작용이며, 使는 운필법으로 팔의 작용이다.
- **橫畫(횡획)** : 가로획.
- **豎畫(수획)** : 세로획.
- **撇捺(별날)** : 삐침과 파임.
- **紐轉(뉴전)** : 필획이 꺾여지고 나뉘어지는 것.
- **牽絲(견사)** : 필획과 필획 또는 글자 사이의 필세가 이어지는 가는 실선.
- **勾點(구점)** : 갈고리와 점.
- **流貫(류관)** : 자연스레 흐르면서 하나로 꿰어지는 것.

※이 부분은 일곱가지의 점과 획에 관한 결구상의 문제와 分布, 流貫, 奇正의 결구상 장법에 대한 정의이다.

2. p. 117~118

橫畫之發筆仰 豎畫之發筆俯 撇之發筆重 捺之發筆輕 折之發筆頓 裹之發筆圓

点之發筆挫 鉤之發筆利 一呼之發筆露 一應之發筆藏 分布之發筆寬 結構之發筆緊

가로획은 붓을 일으켜 올리면서 건너 그을때 생기고, 세로획은 붓을 구부리며 내리 그을때 생긴다. 별(撇)은 붓을 무겁게 하여 드러내고, 날(捺)은 붓을 가볍게 하여 생기는 것이다. 절(折)은 붓을 머무르게 하는데서 나오고, 과(裹)는 붓을 둥글게 하는데서 나오는 것이다. 점(点)은 붓을 꺾는데서 나오고, 구(鉤)는 붓을 날카롭게 하는데서 나온다. 한번 부르는 것은 붓을 드러내는데서 생기고, 한번 응하는 것은 붓을 감추는데서 생기는 것이다.

분포(分布)는 붓을 너그럽게 하는데서 생기고, 결구(結構)는 붓을 긴밀하게 하는데서 생기는 것이다.

주 • 折(절) : 붓을 꺾는 것. 능각의 행태로 轉의 상대적인 개념으로 쓰인다.
• 裹(과) : 획을 싼 듯이 하는 모양. 원추형의 모양을 유지하는 용필법으로 平鋪와 상대적인 개념이다.
• 分布(분포) : 分間布白의 의미로 글자의 점과 획의 안배나 자간의 행간의 처리를 뜻한다.

3. p. 119~120

數畫之轉接欲折　一畫之自轉貴圓　同一轉也　若悞用之　必有病　分別行之　則合法耳

여러 획을 전접(轉接)하여 모나게 꺾이고자 하고, 한 획을 자전(自轉)함은 둥글게 함을 귀히 여겨야 한다. 같이 둥글게 하여야 하는데 만약 그것을 잘못 사용하면 반드시 병이 된다. 분별하여 그것을 행하면, 곧 법도에 합당하게 된다.

주 • 轉接(전접) : 필획이 전환하고 서로 접히는 곳.
• 自轉(자전) : 하나의 필획 중에 세워 오므리고 일으켜 마치면서 붓의 머리를 감추고 꼬리를 보호하는 藏頭護尾를 뜻한다.
• 圓(원) : 折과 반대의 의미로 둥근형태.
• 悞用(오용) : 轉接에서 折을 圓으로 사용하거나 自接에서 圓을 折로 잘못 사용하는 것을 의미함.

4. p. 120~121

橫之住鋒　或收或出（有上下之分）　豎之住鋒　或縮或垂（有懸針搖縷之別）　撇之出鋒　或掣或捲　捺 之 出鋒　或廻或放

가로획에 필봉을 머무르는 것은 혹은 거두고 혹은 내보이기도 한다(上下에서의 구분을 지니고 있다). 세로획에 필봉을 머무르는 것은 혹은 오므리고 혹은 뾰족히 세우기도 한다(懸針과 垂露의 구분을 가지고 있다). 삐침의 출봉은 혹 제어하고 혹은 말아야 하고, 파임의 출봉은 혹은 돌리기도 하고 혹은 내보내기도 한다.

주 • 縮垂(축수) : 세로획에서 縮은 收의 뜻으로 필봉을 위로 향하여 가던 방향을 거슬러 붓을 거두는 것이고, 垂는 出의 의미로 필봉을 내보이는 것임.

5. p. 121~122

人知起筆藏鋒之未易　不知收筆出鋒之甚難　深於八分章草者始得之　法在用筆之合勢　不關手

腕之强弱也

사람들은 붓을 일으킬때 장봉(藏鋒)의 쉽지 않음을 알지만, 붓을 거둘때 출봉(出鋒)의 어려움을 알지 못한다. 팔분(八分)과 장초(章草)에 깊은 조예가 있으면 그것을 얻을 수 있다. 서법은 용필의 형세에 적합함에 있고, 손과 팔의 강약과는 관계가 없다.

• 八分(팔분) : 예서의 일종으로 위·진 시기에는 해서를 예서라고 했기에 별도로 한예를 八分이라고 불렀다. 장희관에 의하면 여덟팔자로 분산되었기에 이를 八分이라 불렀다고 한다.
• 章草(장초) : 초서의 일종으로 예초 또는 急就라고도 한다. 초서로 쓴 예서로부터 변천하여 이뤄졌다. 방필과 원필이 있고 사전을 겸하여 파책이 뚜렷하면서 예서의 필의를 띠고 있다.

6. p. 122~123

匡廓之白 手布均齊 散亂之白 眼布勻稱

크고도 넓은 공간은 손으로 고르게 펼치는 것이고, 뒤섞여 있는 공간은 눈으로 고르게 조화된 미감을 준다.

• 匡廓(광확) : 매우 크고도 넓은 공간. 해서에서의 필획의 공간을 의미.
• 散亂(산란) : 흔히 행초에서 어지러이 뒤섞여 있는 복잡한 공간으로 일정치 않은 공간.

7. p. 123

畫能如金刀之割淨 白始如玉尺之量齊

획은 쇠칼의 자름같이 깨끗하게 하여야 하고, 공간은 마치 옥으로 만든 자로 재단하듯 가지런해야 한다.

8. p. 124

精美出於揮毫 巧妙在於布白 體度之變化由此而分 觀鍾王楷法殊勢而知之

정교한 아름다움은 휘호(揮毫)에서 나오고, 교묘함은 포백(布白)에 달려있다. 자형의 변화는 이것으로부터 나뉘어지게 되니, 종요와 왕희지의 해서를 보면 형세가 다름을 알 수 있다.

9. p. 125

眞行大小 · 離合正側 · 章法之變 · 格方而稜圓 棟直而綱曲 佳構也

해서와 행서의 대소(大小), 이합(離合)의 정측(正側), 장법(章法)의 변화는 용필의 방원(方圓)

과 결구의 허실 또 소밀로 나타난다. 전체 모양은 능원(稜圓)이 섞여 행간(行間)의 호응이 있어야 아름다운 결구가 되는 것이다.

주 • 眞行(진행) : 해서와 행서.
• 離合(이합) : 떨어지고 서로 붙는 것.
• 正側(정측) : 똑바르고 기울어진 것.
• 格方(격방) : 전체의 모양.
• 稜圓(릉원) : 필세의 모나거나 둥근 것.
• 棟直(동직) : 행간.
• 綱曲(강곡) : 호응된 상태.

10. p. 126

人知直畫之力勁 而不知遊絲之力 更竪利多鋒

사람들은 곧은 획이 힘이 강한 것을 알지만, 그러나 실처럼 가는 획이 더욱 견고하고 날카로운 필봉의 힘이 드러나는 것임을 알지 못한다.

주 • 遊絲(유사) : 점과 획이 서로 접하는 곳에서 기울기가 실처럼 되어 있는 것으로 牽絲를 뜻한다.

11. p. 126~127

磨墨欲熟 破水用之則活 蘸筆欲潤 戢毫用之則濁 黑圓而白方 架寬而絲緊(黑有肥瘦細粗曲折之圓 白有四方長方斜角之方)

먹을 갈때에는 너무 진하여, 파수(破水)하여 그것을 사용하면 붓이 활발해진다. 붓을 푹적셔 윤택하게 하여, 필봉을 수렴하여 그것을 사용하게 되면 탁하게 된다. 선은 둥글게 하고 공간은 모나게 하고, 간격과 구성은 너그럽게 하고 견사는 긴밀하게 하여야 한다.(흑(선)은 살찌거나 야위거나 크거나 작거나 굽거나 꺾어진 둥근 상태를 가지고, 백(공간)은 네모지거나 기울어진 각 등의 모난 것이 있어야 한다)

주 • 破水(파수) : 진한 먹에 물을 첨가하여 묽게 만드는 것.
• 蘸筆(잠필) : 붓에 먹물을 푹적셔 포만하게 하는 것.
• 戢毫(축호) : 필봉을 수렴하는 것.
• 黑圓白方(흑원백방) : 黑은 선을 말하고, 白은 공간을 말한다.
• 架寬(가관) : 架는 간격과 결구로 너그럽게 하여야 한.
• 絲緊(사긴) : 絲는 遊絲를 뜻함. 곧 긴박함을 얻게 하는 것이다.

12. p. 128

古今書家同一圓秀 然唯中鋒勁而直齊而潤 然後圓 圓斯秀矣

고금의 서예가들은 모두 둥글면서도 빼어난 글을 썼다. 그러나 중봉으로 해야만 굳세고 곧으면서 가지런하고도 윤택해지는 것이다. 그런 이후에야 둥글어지고, 둥글어져만 이는 바로 뛰어난 것이다.

13. p. 129

勁拔而綿和 圓齊而光澤 難哉 難哉

굳세고 빼어나면서도 솜같이 부드럽고, 둥글고 가지런하면서도 광택이 나는 것은 어렵고도 어려운 것이로다.

• 綿和(면화) : 밖은 부드러우면서도 안으로는 강한 조화로운 상태임.
• 圓齊(원제) : 用筆을 가리키는 의미임.
• 光澤(광택) : 먹을 사용하는 의미임.

14. p 129~131

將欲順之 必故逆之 將欲落之 必故起之 將欲轉之 必故折之 將欲掣之 必欲頓之 將欲伸之 必故屈之 將欲拔之 必欲攦之 將欲束之 必故拓之 將欲行之 必故停之 書亦逆數也

장차 붓을 순행하면, 반드시 거스름이 있어야 하고, 붓을 떨어뜨리고자 하면, 반드시 일으킴이 있어야 한다. 붓을 둥글게 하려면, 붓을 모나게 꺾어야 하고, 붓을 끌려면 반드시 머무름이 있어야 한다. 붓을 펼치려면 반드시 굽히어야 하고, 붓을 빼려고 하면 반드시 잡음이 있어야 한다. 붓을 묶으려고 하면, 반드시 밀침이 있어야 하고, 붓을 나아가게 하려면 반드시 머무름이 있어야 한다. 글씨 또한 상반되는 이치가 있는 것이다.

15. p. 132

臥腕側管 有礙中鋒 佇思停機 多成算子

팔을 누이고 붓대를 기울이면, 중봉(中鋒)을 이루는데 장애가 된다. 생각을 멈추고 기미를 정지시키는데서 주판알같이 되어 버리고 만다.

16. p. 132~133

活潑不呆者 其致豁 流通不滯者 其機圓 機致相生 變化乃出

활발하고 어리석지 않은 글씨는 활달하게 도달한다. 자연스레 관통하여 막히지 않는 글씨는 원만함을 느낀다. 기미가 서로 살아나야만 변화가 나오는 것이다.

주 • 機(기) : 기묘하고도 기발한 것.

17. p. 133~134

一字千字 準繩於畫 十行百行 排列於直

모든 글자가 좋은 표준은 필획에 달려있고, 전체의 포치는 형세를 얻어야 하고 매행의 배열은 곧음에서 법을 취한다.

18. p. 134

使轉圓勁而秀折 分布勻豁而工巧 方許入書家之門

사전(使轉)하여 원만하고 굳세고 모로 꺾음이 빼어나게 아름다우며, 분포(分布)가 고르고 활달하여 교묘하여야, 모름지기 서예가의 문에 들어설 수 있는 것이다.

19. p. 135

名手無筆筆湊泊之字 書家無字字疊成之行

명가들의 글씨는 필획마다 호응없이 모여 글자를 이룸이 없고, 서예가들은 글자마다 변화없이 쌓여 행을 이루는 것이 없다.

20. p. 135~136

墨之量度爲分 白之虛淨爲度

먹물의 검은 획으로 이루어지는 공간을 분(分)으로 삼고, 먹물이 없는 깨끗한 텅빈 공간을 도(度)로 삼는다.

주 • 分(분) : 형태가 있는 선의 배열을 의미.
• 度(도) : 형태가 없는 공간의 포치인 布의 의미임.

21. p. 136~137

橫不能平 竪不能直 腕不能展 目不能注 分布終不工 分布不工 規矩終不能圓備 規矩有虧 難云法書矣

가로획은 평평하게 할 수 없고, 세로획은 곧게 할 수 없으며, 팔은 펼 수가 없고, 눈은 주시할

수 없으면 구성 또한 마침내 공교해질 수 없다. 분포(分布)가 공교해지지 않으면, 규구(規矩)도 끝내 두루 원만히 갖출 수 없다. 규구(規矩)가 이지러지면 서법(書法)을 논하기 어렵다.

주 • 規矩(규구) : 기준이 되는 것. 곧 여기서는 서법을 의미함.

22. p. 137~138

起筆爲呼 承筆爲應 或呼疾而應遲 或呼緩而應速

기필(起筆)은 부르는 것이고, 승필(承筆)은 응대하는 것이다. 혹 부르는 것이 급하고, 응대함이 더딜 때도 있고, 혹은 부르는 것이 더디고 응대함이 빠르기도 한다.

23. p. 138~139

橫撇多削 竪撇多肥 臥捺多留 立捺多放

옆으로 가는 왼쪽 삐침은 깎아 지르는 것이 많고, 내리긋는 왼쪽 삐침은 살찌게 하는 것이 많다. 누워있는 파임은 머르게 하는 것이 많고, 서있는 파임은 펼치게 하는 것이 많다.

24. p. 139~140

骨附筋而植立 筋附骨而縈旋 骨有脩短 筋有肥瘦 二者未始相離 作用因而分屬 勿謂綿輭二字爲劣 如掣筆非第一品紫毫不能綿輭也
골(骨)은 근(筋)을 지탱하여 바로 서는 것이며, 근(筋)은 골을 의지하여 감기어져 있는 것이다. 골은 길고 짧음이 있고, 근은 살찌고 야윈 것이 있다. 이 두가지는 서로 떨어질 수 없는 것이나 작용으로 인하여 나뉘어져 있는 것이다. 면연(綿輭)의 두 글자를 졸렬하다고 말하지 말라. 붓을 당김에 있어 제일은 토끼털이 아니면, 솜같이 부드러움을 이룰 수 없다고 하는 것과 같다.

주 • 紫毫(자호) : 토끼털로 만든 붓.

25. p. 141

欲知多力 觀其使轉中途 何謂豐筋 察其紐絡一路

힘이 많은 글씨를 알고자 한다면, 그 사전(使轉)의 중도를 살펴라. 어찌 근력이 풍부하다고 이르느냐? 그 필획이 전환하고 접하는 곳을 살펴보아야 한다.

주 • 紐絡(뉴락) : 필획이 전환되고 접한 곳을 이름.

26. p. 141~142

筋骨不生於筆 而筆能損之盆之 血肉不生於墨 而墨能增之減之

근골(筋骨)은 붓에서 생겨나는 것이 아니지만, 붓의 좋고 나쁨에 따라서 이에 영향을 받는 것이다. 혈육(血肉)은 먹에서 생겨나는 것이 아니지만 먹이 좋고 나쁨에 따라 이에 영향을 받는 것이다.

27. p. 142~143

能運中鋒 雖敗筆亦圓 不會中鋒 則佳穎亦劣 優劣之根 斷在於此

능히 중봉(中鋒)을 운행할 수 있으면 비록 못쓰는 붓으로도 능히 둥글게 할 수 있다. 만약 중봉을 할 수 없다면, 아무리 좋은 붓으로도 졸렬해질 것이다. 글씨의 우열의 근본은 단적으로 여기에서 나타나는 것이다.

28. p. 143~144

肉託毫穎而腴 筋借墨瀋而潤 腴則多媚 潤則多姿

육(肉)은 붓털에 의지하여 살찌게 되고, 근(筋)은 먹물액에 의지하여 윤택해진다. 살찌면 곧 아름다움이 많고, 윤택하면 곧 자태가 많아지게 된다.

p. 144~146

以上論書言淺而旨確 非工力深者不解其難也 王夢樓曰 "此卷爲笪重光書中妙品 其論書深入三昧處 直與孫過庭先後幷傳 〈筆陣圖〉不足數也"
七四年 五月 聾叟書於南京

이상의 논서(論書)는 말은 얕으나 그 뜻은 정확한 것인데 공력(工力)이 깊은 자가 아니면 그 어려움을 이해할 수 없다. 왕몽루(王夢樓)가 이르기를 "이것은 달중광(笪重光)의 글 가운데의 묘품(妙品)을 쓴 것으로, 그 논서(論書)는 삼매(三昧)의 경지에 깊이 들어가서, 손과정(孫過庭)과 더불어 선후(先後)에 함께 전해진다. 필진도(筆陣圖)는 헤아리기에 부족한 것이다."라고 하였다.
74년 5월에 임산지가 南京에서 쓰다.

索引

吊 107
鳥 26, 96
朝 12, 14, 23, 57, 62
照 36
祖 56, 81
雕 57
潮 95
調 102, 115

족
足 146

존
存 95

종
宗 56
鐘 10
鍾 68, 113, 124
從 90, 112
終 96, 136, 137

좌
左 10, 18, 43, 79
坐 84
挫 117

주
朱 24, 34
柱 24
州 26, 76
主 47, 51, 58, 66, 70
住 13, 47, 120
洲 18
舟 13, 30, 97
奏 65
湊 135
注 136
酒 75, 108
走 79

傳 96, 145
戰 50, 80
闐 65
牋 75
展 114, 136
電 79
顚 81
轉 115, 119, 130, 134, 141

절
折 55, 117, 119, 127, 130, 134

점
點 23, 115
点 70, 117

접
接 24, 40, 50, 119

정
正 38, 43, 70, 116, 125
呈 115
淨 123, 135
旌 26
靜 37
亭 98
停 78, 84, 115, 131
程 45
庭 61, 87, 145
情 69, 109
精 101, 124

제
齊 107, 122, 123, 128, 129
啼 9, 13
弟 113
帝 12, 26, 60
題 80, 104
第 103, 140

조
早 49

自 25, 29, 103, 112, 119
者 122, 132, 133, 139, 145
紫 22, 29, 140
姿 144

작
作 34, 97, 104, 140

잠
岑 94
蘸 127

장
章 122, 125
將 69, 129, 130, 131
裝 55, 64
長 37, 45, 46, 53, 61, 90, 127
張 10, 77, 80, 81, 102
檣 25
匠 34
障 80
藏 102, 118, 121

재
在 26, 46, 88, 114, 115, 122, 124, 129, 143

쟁
爭 108

저
低 31
佇 132
這 49

적
荻 18, 95
滴 60
赤 64

전
前 18, 65

編著者 略歷

裵 敬 奭

1961년 釜山生
雅號 : 硏民

■ 수상
• 대한민국미술대전 우수상 수상
• 월간서예대전 우수상 수상
• 한국서도대전 우수상 수상
• 전국서도민전 은상 수상

■ 심사
• 대한민국미술대전 서예부문 심사
• 부산미술대전 서예부문 심사
• 전국서도민전 심사
• 제물포서예문인화대전 심사
• 신사임당이율곡서예대전 심사
• 포항영일만서예대전 심사
• 운곡서예문인화대전 심사
• 김해미술대전 서예부문 심사
• 대한민국서예문인화대전 심사
• 부산서원연합회서예대전 심사
• 울산미술대전 서예부문 심사
• 월간서예대전 심사
• 탄허선사전국휘호대회 심사
• 청남전국휘호대회 심사
• 경기미술대전 서예부문 심사

■ 전시출품
• 대한민국미술대전 초대작가전 출품
• 부산미술대전 초대작가전 출품
• 전국서도민전 초대작가전 출품
• 한 · 중 · 일 국제서예교류전 출품
• 국서련 영남지회 한 · 일교류전 출품

• 부산전각가협회 회원전
• 개인전 및 그룹 회원전 100여회 출품

■ 현재 활동
• 대한민국미술대전 초대작가(한국미협)
• 부산미술대전 초대작가(부산미협)
• 한국서도대전 초대작가
• 전국서도민전 초대작가
• 청남휘호대회 초대작가
• 월간서예대전 초대작가
• 한국미협 초대작가 부산서화회 부회장
• 한국미술협회 회원
• 부산미술협회 회원
• 부산전각가협회 회장 역임
• 한국서도예술협회 회장
• 문향묵연회, 익우회 회원
• 연민서예원 운영

■ 번역 출간 및 저서 활동
• 왕탁행초서 및 40여권 중국 원문 번역
• 문인화 화제집 출간

■ 작품 주요 소장처
• 신촌세브란스 병원
• 부산개성고등학교
• 부산동아고등학교
• 중국남경대학교
• 일본 시모노세끼고등학교
• 부산경남 본부세관

부산시 중구 해관로 59-1 (중앙동 4가 원빌딩 303호 서실)
Mobile. 010-9929-4721

月刊 書藝文人畵 法帖시리즈 48 임산지서법

林 散 之 書 法 (行草書)

2022年 3月 20日 초판 발행

저 자 배 경 석

발행처 書艱文人盡 서예문인화

등록번호 제300-2001-138
주소 서울시 종로구 인사동길 12, 310호(대일빌딩)
전화 02-732-7091~3 (도서 주문처)
 02-738-9880 (본사)
FAX 02-725-5153
홈페이지 www.makebook.net

값 13,000원